KB152345

십이지의 문화사

십이지의 문화사

허균 지음

2010년 1월 25일 초판 1쇄 발행

펴낸이 한철희 ┃ 펴낸곳 돌베개 ┃ 등록 1979년 8월 25일 제406-2003-018호
주소 (413-756) 경기도 파주시 교하읍 문발리 파주출판도시 532-4
전화 (031) 955-5020 ┃ 팩스 (031) 955-5050
홈페이지 www.dolbegae.com ┃ 전자우편 book@dolbegae.co.kr

책임편집 김형렬 ┃ 편집 신귀영·이경아·김희진·조성웅
표지디자인 여백 ┃ 본문디자인 이은정·박정영 ┃ 마케팅 심찬식·고운성
제작·관리 윤국중·이수민 ┃ 인쇄·제본 영신사

ⓒ 허균, 2010

ISBN 978-89-7199-372-9 03600
책값은 뒤표지에 있습니다.
이 책에 실린 글과 도판의 무단 전재와 복제를 금합니다.

이 도서의 국립중앙도서관 출판시도서목록(CIP)은 e-CIP 홈페이지
(http://www.nl.go.kr/cip.php)에서 이용하실 수 있습니다.(CIP제어번호: CIP2009004254)

십이지의 문화사

허균 지음

돌베개

머리말

　　요즘에도 사람들은 해가 바뀌면 그 해가 무슨 띠의 해인가 따
져, 그 동물이 상징하는 좋은 의미처럼 올해도 행복이 충만하기
를 기원한다. 또한 띠 동물의 특성을 결부시켜 사람의 성격을 추
측하기도 하고 장래를 예단하기도 한다. 그런가 하면 부모가 회
갑을 맞이하면 자식들은 그날을 인생의 가장 뜻있는 날로 생각하
여 성대한 잔치를 베푼다. 그렇지만 우리가 알고 있고 상상하는
것 이상으로 방대하고 심오한 우주적 드라마가 십이지 속에 펼쳐
있다는 것을 아는 사람은 그리 많지 않다.

　　십간+干과 십이지+二支는 고대인들의 천문학 연구의 소산으
로, 그 속에는 하늘의 현상과 땅의 이치가 숨어 있다. 십이지의 자
子, 축丑, 인寅 등의 글자는 보통의 한자와 성격이 조금 다르다. 예컨
대 자子는 아들을 의미하는 말도 아니고 쥐를 뜻하는 글자도 아니
다. 다만 '불어난다', '번식한다'는 자滋의 뜻을 간단한 문자로 표
시한 것에 불과하다. 다른 십이지 문자 역시 우주 순행에 따른 지

상의 변화를 나타내는 일종의 문자 부호로 존재하고 있다. 십이지에 배속한 동물이 십이지 동물이고, 이를 조형화한 것이 십이지 미술이다. 십이지 사상과 십이지 미술에는 고대인들의 우주관과 생사관, 종교적 열망, 사악한 것을 물리치고 복을 구하는 현세적 욕구가 숨 쉬고 있다.

십이지는 다양한 얼굴을 가지고 다방면에 나타나기 때문에 어느 한 측면만 봐서는 그 참된 면모를 알기 어렵다. 지금까지 시중에 나와 있는 십이지 관련 책을 보면 십이지를 점占이나 사주팔자 풀이의 근거로 생각하거나 띠 동물이라는 관점에서만 바라본 경우가 많다. 조금 더 나간 경우도 민속적 의미, 설화나 전설 등을 나열하는 것에 그친다. 이것은 '장님 코끼리 만지기' 식의 접근 방식이어서 십이지와 십이지 미술의 총체적 진실에 접근하는 데에는 부족함이 많다.

이런 생각에서 필자는 십이지의 기본 개념, 십이지 문자의 기원과 의미, 십이지 동물의 상징성, 그리고 한국 십이지 미술의 전개 양상 등 십이지와 관련된 모든 부문에 걸쳐 십이지 문화의 보편성과 특수성을 살피는 데 힘썼다. 그러나 현실적으로 부장품副葬品과 석조 불교미술, 그림 몇 점 외에 유존하는 유물이 적어 기대만큼의 성과를 거두지 못한 것 같아 아쉽다. 그러나 이 연구 성과가 일반인들이 십이지에 관한 내용을 입체적으로 이해하는 계기가 된다면 그 이상 바랄 것이 없겠다.

끝으로 탈고하기까지 긴 시간을 기다려 주신 돌베개 한철희 사장님께 미안하다는 말씀과 함께 감사를 드리며, 편집·제작에

노고를 아끼지 않은 관계자 여러분께도 고마운 마음을 전한다. 또한 이 책에 사용한 도판 중 그 출처를 확인할 수 없어 사용 허가를 받지 못한 것은 추후에 밝혀지는 대로 적법한 절차를 밟을 것임을 밝혀 둔다.

2010년 1월

수광재守廣齋에서 방산자方山子 허균 씀

차례

I

십이지의 이해

1 | 십이지의 기원

사람들은 보통 십이지라고 하면 먼저 쥐·소·호랑이·토끼 등 십이지 동물을 떠올린다. 이 열두 동물이 십이지와 관련을 맺고 있는 것은 사실이지만, 그 동물들이 곧 십이지의 본질을 대변하는 것은 아니다. 십이지 동물은 십이지 자체가 아니라, 계절의 순환에 따른 삼라만상의 생生·성成·쇠衰·멸滅 현상을 나타낸 자子·축丑·인寅·묘卯·진辰·사巳·오午·미未·신申·유酉·술戌·해亥를 동물로 대신 표상한 것일 뿐이다. 그러므로 십이지의 본질에 접근하기 위해서는 십이지 동물 자체보다도 먼저 십이지의 기원과 개념, 그리고 십이지에 내포된 우주 자연의 존재 원리와 운행의 이치를 이해하는 것이 우선이다.

십이지라는 개념은 언제 생겨났을까? 전설에 의하면 태곳적에 천황씨天皇氏 성을 가진 12명이 반고씨盤古氏를 계승하여 정치할 때 십간과 함께 십이지를 처음으로 제정했다고도 하며, 다른 한편으로는 복희씨伏羲氏 등에 의해 기원되었다는 설도 전한다.

이처럼 창시자가 모두 그 존재 여부가 불분명한 전설상의 인물이고 보면 십이지 기원에 관한 설 역시 전설적인 것으로 이해할 수밖에 없다. 그러나 확실한 것은 간지干支가 고대인들의 천문과학 연구의 소산이라는 점과, 은대殷代 갑골문자에 간지표가 포함된 것에서 볼 수 있듯이 은나라 때부터 간지가 보편적으로 쓰였다는 사실이다.

최초의 문자를 황제黃帝가 창조했다면, 현재 우리가 사용하는 갑甲·을乙·병丙·정丁 등 천간天干 표시 글자나 자子·축丑·인寅·묘卯 등 지지地支 표시 글자는 황제 이후에 비로소 사용된 것으로 생각하기 쉽다. 그러나 황제 이전 시기에도 우주는 순행하고 있었고 또한 그 원리를 나타내는 간지가 있었으니, 후세 사람들은 이것을 오늘날의 간지와 구별하여 고간지古干支라 불렀다.

_ 간지표가 포함된 은대 갑골문자.

2 | 고간지古干支

문자가 발명되기 이전에도 언어로 전해지던 간지가 있었음은 앞서 말한 바 있다. 표현 방법은 오늘날의 간지와 구별되나 우주 자연의 이치와 운행 원리를 나타낸다는 점에서는 다르지 않다. 고간지의 내용을 기록한 것이 몇몇 문헌에 나타나는데, 그 최초의 예가 송나라 사마광 등이 편찬한 『자치통감』 속찬인 『통감외기』通鑑外紀의 기록이다.

『통감외기』의 내용을 살펴보면, 십간은 알봉閼逢·전몽旃蒙·유조柔兆·강어强圉·저옹著雍·도유屠維·상장上章·중광重光·현익玄黓·소양昭陽 등으로 되어 있고, 십이지는 곤돈困敦·적분약赤奮若·섭제격攝提格·단알單閼·집서執徐·대황락大荒落·돈장敦牂·협흡協洽·군탄涒灘·작악作噩·엄무閹茂·대연헌大淵獻 등으로 되어 있다. 이것은 모두 우주 운행의 원리에 따라 변화하는 자연의 실제를 나타낸 것이다.

십간과 십이지의 의미 및 내용을 간단히 살펴보면 다음과 같다.

① 알봉閼逢－기운이 비록 미미하나 때를 잃지 않은 상태.

② 전몽旃蒙－기운이 조금 드러났으나 아직 밝음에 미치지 못하는 상태.

③ 유조柔兆－기운이 정해지지 않았으나 조짐을 보아 징험할 수 있는 상태.

④ 강어强圉－기운이 이미 견고하게 정해져서 역량力量을 가지고 있는 상태.

⑤ 저옹著雍－기운이 한결같음에 이르러 바야흐로 가득 차고 두터워진 상태.

⑥ 도유屠維－기운이 바야흐로 꽉 차서 사방의 귀퉁이에 두루 가득해진 상태.

⑦ 상장上章－기운이 성하고 지극해서 공이 이루어지고 교화가 된 상태.

⑧ 중광重光－기운이 단지 밝을 뿐만 아니라 더욱 떨쳐 일어난 상태.

⑨ 현익玄黓－기운이 극도로 가득 차서 빛이 없는 상태.

⑩ 소양昭陽－이미 회복한 양陽이 이에 이르러 더욱 밝아진 상태.

① 곤돈困敦－옛 운運이 이미 다하고 새 기틀이 다시 일어나는 상태.

② 적분약赤奮若－양이 동하는 기틀이 이에 이르러 더욱 분발하는 ＿＿＿＿＿＿＿

상태.

③ 섭제격攝提格－섭제라는 별이 북두北斗 앞에 있어 12방위의 중
요함을 관장하는 상태.

④ 단알單閼－남은 음陰이 쇠하고 통하지 못하던 양陽이 통하려
하는 상태.

⑤ 집서執徐－기세가 성하고 자라난 상태.

⑥ 대황락大荒落－기세가 장성壯盛하여 교화가 이르지 못하는 곳이
없는 상태.

⑦ 돈장敦牂－모든 기세가 이미 성대함에 이르러 줄어드는 기미가
보이는 상태.

⑧ 협흡協洽－노양老陽이 바야흐로 창성하고 작은 음이 숨어 있어
온갖 구역이 화합하여 대화大和가 흡족한 상태.

⑨ 군탄涒灘－물이 이미 깊고 넓어 또다시 쉬지 않는 것과 같은 상
태.

⑩ 작악作噩－물건이 모두 건고하고 진실해서 각각 성명性命을 정
하는 상태.

⑪ 엄무閹茂－번화한 것이 탈락되어 물건의 빛이 어두워진 상태.

⑫ 대연헌大淵獻－금金이 물을 낳아서 한 해의 공을 마침.

3 | 십이지의 자의字意

십이지에 관한 내용은 여러 고전 속에 펼쳐져 있다. 『회남자』 淮南子[1] 「천문훈」天文訓, 『한서』漢書[2] 「율력지」律曆志, 『사기』史記[3] 「율서」律書, 『석명』釋名[4] 「석천」釋天, 『백호통』白虎通[5] 「오행」五行, 『설문해자』說文解字[6] 등에서 십이지를 풀이했는데, 음양이 쇠하고 성하는 이치에 따라 자연 생태계의 태동·성장·성숙·수장收藏 등의 변화로 설명하였다. 이것은 『주역』周易에서 말하는 원元·형亨·이利·정貞,[7] 불교에서 말하는 성成·주住·괴壞·공空[8]의 원리와 같다. 내용을 종합하여 정리해 보면 다음과 같다.

자子

자子는 '자'滋(孶)의 뜻으로, 불어나거나 늘어나는 것을 의미한다. 자子는 일 년 중 음력 11월(동짓달)에 해당된다. 11월은 일양지월一陽之月이라고 하는데, 양기陽氣가 미세하게 태동하기 시작하고 만물이 불어나려 하는 계절이므로 자慈라 칭하였다. 『사기』

1. 중국 전한의 유안劉安이 편찬한 철학서. 형이상학, 우주론, 정치, 행위 규범 등을 다룸. 원명은 '회남홍렬'淮南鴻烈임.

2. 중국 후한의 반고班固가 건초建初 7년(82) 무렵 완성한, 전한시대를 다룬 역사서. 『사기』 기록을 토대로 한 고조로부터 왕망 정권의 멸망에 이르는 230년간의 역사를 기록함.

3. 중국 전한의 사마천司馬遷이 편찬한 역사서. 총 130편. 원래 명칭은 '태사공서'太史公書. 황제黃帝 때부터 전한의 무제武帝에 이르기까지 약 3,000여 년의 역사를 서술한 책.

4. 중국 후한 말 유희劉熙가 지은 책. 같은 음을 가진 말로 어원을 설명함. 석천釋天·석지釋地·석산釋山·석질병釋疾病·

석상제釋喪制 등으로 구
성되어 있음.

5. 후한의 장제章帝가 건
초建初 4년(79), 여러 학
자들을 백호관白虎觀이
라는 궁전에 모아 오경五
經의 같고 다름을 강론·
토의한 내용을 반고가 정
리하여 엮은 책. 원명은
'백호통의白虎通義'.

6. 후한의 허신許愼이 편
찬. 각 한자의 자의와 자
형을 해석하고 설명한 책.

7. 만물이 처음 생겨나서
자라고 삶을 이루며 완성
되는, 사물 변화의 근본
이치를 말함. 여기서 원元
은 만물이 시작되는 봄에,
형亨은 만물이 성장하는
여름에, 이利는 만물이 이
루어지는 가을에, 정貞은
만물이 완성되는 겨울에
해당됨.

8. 우주의 삼라만상은 탄
생, 존속, 파괴, 사멸을 반
복하면서 끊임없이 변화
하고 있음을 이르는 말.

「율서」에서는, "자子는 자滋이며, 만물
이 아래에서 불어난다"(子者滋也 萬物滋於下
也)고 하였고, 『한서』「율력지」에서는
"자子에서 움튼다"(孶萌於子)라고 하였다.
자子는 '아들'이나 '쥐'가 아니라 불어난
다(滋)는 의미를 지닌, 문자로 된 부호이
다. 이는 『주역』의 괘로 말하면 지뢰복
地雷復에 해당한다.

_ 지뢰복地雷復.

　『주역』의 괘는 6개의 효爻로 이루어지는데, '━'을 양효,
'━ ━'을 음효라 한다. 맨 밑의 것을 초효初爻라 하고, 그 위의 효를
순서대로 2효, 3효, 4효, 5효, 상효上爻라 한다. 위로 올라갈수록
어떤 사물·상태의 발전과 상승의 상태를 상징한다. 초효를 일의
시작이라 본다면, 상효는 그 완성이라 할 수 있다.

　지뢰복 괘의 형태는 겹쳐 쌓인 여러 음효 밑에 다만 한 개의
양효가 있는 모습이다. 가득 중첩된 음의 기운 속에 새로운 한 줄
기 양의 기운이 다시 살아나는 상태이다. 절망의 상태를 넘어 한
줄기 빛이 보이는 희망의 가도街道를 내닫는, '새로운 출발'을 상
징하는 괘다.

축丑

　축丑은 '유紐'와 같은 뜻을 가진 글자로서 '맨다', '묶는다'는
의미가 있다. 절기상으로는 음력 12월(섣달)에 해당된다. 이 달
은 이양지월二陽之月로서 양기가 11월보다 좀더 강해져 싹이 트려

_ 지택림地澤臨.

고 하지만 하늘에 머물러 있고, 음陰의 기운이 아직 강하게 남아 있기 때문에 싹을 틔우지 못하고 그 기운에 묶여 있는 상태이다. 『석명』「석천」에서는 "축丑은 유紐이다. 모양의 기운이 엉키고 매여 있다"(丑 紐也 容氣屈紐也)라고 하였다. 다시 말하면 축丑은 만물이 아직도 음의 기운에 끌리어 매여 있는 상태를

말한다. 『사기』「율서」에서는 "양기가 위에 있으며 아직 내려오지 않아 만물이 막히고 묶여(厄紐) 감히 나오지 못함을 말한다"고 하였고, 『회남자』「천문훈」에서는 북두칠성이 축丑을 가리키면 "축丑은 붙잡아 맨다는 뜻이다"라고 했다. 축丑은 소를 나타내는 뜻 글자가 아니라 '紐'에서 '糸'를 생략한 글자이다. 괘로 볼 때 지택림地澤臨에 해당한다.

지택림 괘는 초효와 2효가 양효로 되어 있는데, 이것은 바야흐로 양의 기운이 좀더 강해진 것을 상징한다. 그러나 그 위에 음효가 아직 4개나 있어 양기가 음기를 이기지 못한 상태를 나타낸다.

인寅

인寅은 '연演'의 뜻과 같은 글자로서 '윤택하다', '이끌어 내다', 또는 '지렁이'(螾)를 의미한다. 절기상 음력 1월에 해당되는데, 이 달은 삼양지월三陽之月로서 양기가 강해지면서 지렁이가 꿈틀대고 만물이 살아나기 시작하는 달이다. 옛날에는 음력 정초에

삼양회태三陽回泰라고 쓴 입춘방立春榜을 대문에 붙이는 풍습이 있었는데, 양기가 생동하는 봄의 시작을 경축하는 의미이다. 『석명』「석천」에서는, "인寅은 연演이다. 윤택함이 만물을 생동하게 한다"(寅演也 演生物也)고 하였다. 한편, 『사기』「율서」에서는 만물이 시생함에 꿈틀대는 모습(螾然)이라 풀이하였고, 『회

_ 지천태地天泰.

남자』「천문훈」에서는 북두칠성이 인寅을 가리키면 "만물이 꿈틀댄다"고 하였다. 인寅은 호랑이가 아니라 '演'에서 'ㆍ'를 생략한 글자이다. 괘卦로 볼 때 지천태地天泰에 해당한다.

지천태 괘는 땅을 의미하는 곤괘(☷)가 위에 있고, 하늘을 상징하는 건괘(☰)가 밑에 있다. 이는 양인 하늘과 음인 땅이 서로 교류하여 만물을 낳게 하는 상태를 상징한다. 주역의 64괘 중 가장 이상적인 형태를 보이는 길운의 괘이다.

묘卯

묘卯는 '묘茆'(우거진 모양)로서 '무'茂(무성하다, 왕성하다) 또는 '모'冒(모자, 무릅쓰다)의 뜻을 가진 글자이다. 절기상 음력 2월에 해당된다. 이 달은 사양지월四陽之月로서 양기가 본격적으로 강해지면서 새싹이 땅 위로 솟아 나오기 시작하는 계절이다. '모'冒라고 한 것은 새싹이 땅 위로 솟아오를 때 씨앗을 이고 나오는 모양이 마치 모자를 쓴 것 같기 때문이다. 싹이 돋아나면서 어느덧 들판은 풀과

_ 뇌천대장雷天大壯.

나뭇잎이 우거지기 때문에 이 달은 말 그대로 '묘卯'의 계절인 것이다.

『석명』「석천」에서는 "묘卯는 모冒이며 위에 모자를 쓰고 나온다"(卯冒也 戴冒上而出也)라 하였고, 『한서』「율력지」에서는 "묘卯에서 무릅쓰고 우거진다"(冒茆於卯)라고 하였다. 『설문해자』에서는 "묘卯는 문 여는 것을 본뜬 글자라 하고, 이 때문에 천문天門이라 한다"고 했다. 『회남자』「천문훈」에서는 북두칠성이 묘卯를 가리키면 "묘卯는 무성함이다"라고 하였고, 『사기』「율서」에서는 "무茂로서 만물이 무성함을 말한다"고 하였다. 묘卯는 토끼를 뜻하는 글자가 아니라 '茆'에서 '艹'를 생략한 글자이다. 괘로 볼 때 뇌천대장雷天大壯에 해당한다.

뇌천대장 괘의 형태를 보면 초효에서 4효까지 양효가 4개씩 연속해 있어 양의 세력이 점차 위로 확대되고 발전하면서 음의 세력을 몰아내는 모습을 보인다. 이것은 더 큰 힘이 장성해 가고 있는 것을 상징한다.

진辰

진辰은 '진'震(蜄,振)의 의미를 가진 글자로 만물이 발동하는 상象, 또는 '넓게 편다'는 의미가 있다. 절기상으로는 음력 3월에 해당하는데, 이 달은 오양지월五陽之月로서 양기가 충만하여 만물이 세력을 펴면서 활발하게 움직이고 농민들은 농사를 짓기 시작하

는 계절이다. 『석명』「석천」에서는 "진震
은 펴는 것이다. 만물이 모두 (세력을)
펴면서 나온다"(震伸也 物皆伸舒而出也)라고
하였고, 『한서』「율력지」에서는 "'진'辰
에서 더욱 발동하여 떨쳐 일어난다"(振羕
於辰)고 하였으며, 『사기』「율서」에서는
"만물이 떨침(蜄)을 말한다"고 했다. 『회

_ 택천쾌澤天夬.

남자』「천문훈」에서는 북두칠성이 진辰
을 가리키면 "진辰은 떨치는 것이다"라고 하였다. 진辰은 용을 나
타내는 것이 아니라 '振'에서 'ㅑ'를 생략한 글자이다. 괘로 보면
택천쾌澤天夬에 해당한다.

택천쾌 괘의 쾌夬는 처결한다는 뜻이다. 이 괘의 형태를 보면
겹쳐 쌓인 양효 맨 위에 1개의 음효가 놓여 있다. 이는 음의 기운
이 양의 세력에 밀려 사라지는 상태를 상징한다.

사巳

사巳는 '이'已와 같은 뜻을 가진 글자로서 '이미'의 뜻이 있다.
사巳는 음력 4월에 해당하는데, 이 달은 순양지월純陽之月로서 점
차 증가해 온 양기가 절정에 달해 더 이상 증가하지 않는 시기를
말한다. 그렇기에 음력 4월은 양이 극에 달한 시기이면서 동시에
음의 계절로 전환되는 시점이기도 하다. 그래서 양기를 기준으로
보면 이미 그 세력이 끝난 것이기 때문에 '이'已, 즉 사巳라 한 것이
다. 그러므로 사巳는 '이'已의 의미를 나타내는 문자 부호인 것이다.

_ 건위천乾爲天.

『석명』「석천」에서는 "사巳는 이已이다. 양기의 퍼짐이 이미 끝났다"(巳也 陽氣畢布已也)라 하였고, 『사기』「율서」에서는 "사巳는 양기가 이미 다한 것을 말한다"(巳者言陽氣之已盡也)라고 하였으며, 『회남자』「천문훈」에서는 북두칠성이 사巳를 가리키면 "사巳는 생이 이미 정해짐이다"라고 하였다. 괘로 볼 때 건위천乾爲天에 해당한다.

건위천 괘는 여섯 개의 효가 모두 양효로 되어 있다. 이 괘는 양기로 충만한 모습을 나타내지만 양기가 절정에 이르면 곧 음기의 태동을 불러온다는 것을 암시하는 괘이기도 하다.

오午

오午는 '오'仵(仵)의 뜻을 가진 글자로서 '짝', '교차하다', '거스른다'는 의미를 지닌다. 오午는 음력 5월에 해당하는데, 이 달은

_ 천풍구天風姤.

일음지월一陰之月로서 음기가 아래로부터 태동하여 상승하기 시작하는 시기이다. 즉 음이 양의 기운에 필적하여 양의 대세를 거스르기 시작하는 계절이다. 『사기』「율서」에서는 "오午는 음양이 서로 교차하기 때문에 '오'仵라고 한다"(午者 陰陽交 故曰仵)라 하였으며, 『석명』「석

천」에서는 "오午는 거스르는 것이다. 음기가 아래에서 위로 오르면서 양기와 더불어 서로 짝을 이루어 거스른다"(午仵也 陰氣從下上 與陽相仵逆)고 했고, 『회남자』「천문훈」에서는 북두칠성이 오午를 가리키면 "오午는 거스름(仵)이다"라고 하였다. 오午는 말이 아니라 '仵'에서 '亻'을 생략한 글자이다. 괘로 보면 천풍구天風姤에 해당한다.

천풍구 괘는 모든 양효가 모여 있는 곳에 오직 한 개의 음효가 맨 아래에 깔려 있다. 이는 양기가 극에 달한 후에 음기가 서서히 태동하는 모습을 상징한다. 또한 많은 남성들이 한 명의 여성과 만난 상태를 상징하기도 한다.

미未

미未는 '미'味(맛) 또는 '매'昧(어둡다, 애매하다)를 뜻하는 글자이다. 절기상 음력 6월에 해당하는데, 이 달은 이음지월二陰之月로서 음기가 점차 강해지지만 아직도 양기의 세력이 강하게 남아 있다. 즉 과실이 성숙하여 맛을 내는 시기이지만 아직은 미숙未熟한 단계이다. 『사기』「율서」에서는 "미未라는 것은 만물이 모두 성하여 좋은 맛이 있는 것을 말한다"(未者 言萬物皆成有滋味也)라 하였고, 『백호통』「오행」에서는 "미未는 어두운 밤"(未 昧夜)이라 하였으며, 『한서』「율력지」에서는 "미未에서 드러나지 않고 숨는다"(昧薆於未)라고 하

_ 천산돈天山遯.

였다. 『회남자』「천문훈」에서는 북두칠성이 미未를 가리키면 "미未는 어두움(昧)이다"라고 하였다. 미未는 십이지 동물의 양이 아니라 '昧'에서 '日'을 생략한 글자이다. 괘로 볼 때 천산돈天山遯에 해당한다.

천산돈 괘의 모양을 보면 위에 네 개의 양효가 있고, 아래로 2개의 음효가 연속하여 있다. 이는 음기가 차츰 세력을 키워 나가며 상대적으로 양기가 점점 약해져가는 모습을 상징한다.

신申

신申은 '신'身(呻)의 뜻을 가진 글자로서 '신'身은 몸 또는 '형상을 갖추는 것'을 의미하고, '신'呻은 신음한다는 의미이다. 절기상 음력 7월에 해당하는데, 삼음지월三陰之月로서 만물이 그 몸체를 다 갖추어 견고해지는 절기이다. 『석명』「석천」에서는 "신申은 곧 신身이다. 만물이 그 몸을 모두 이루고 각각 결속하여 완성하게 한다"(申身也 物皆成其體, 各申束之, 使備成也)라고 하였으며, 『한서』「율력지」에서는 "신申에서 견고해진다"(申堅於申)라고 하였고, 『회

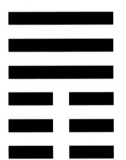

_ 천지비天地否.

남자』「천문훈」에서는 북두칠성이 신申을 가리키면 "신申은 몸이 생김이다"라고 하였다. 신申은 원숭이가 아니라 '呻'에서 '口'를 생략한 글자이다. 괘로 볼 때 신申은 천지비天地否에 해당한다.

천지비는 앞서 언급한 지천태와 정반대의 괘이다. 그 형태도 그러하고, 의

미도 그러하다. 양기와 음기가 반반인 상태를 나타내지만 곧 음기
가 양기를 압도할 것임을 예고한다.

유酉

유酉는 '수秀'로서 만물이 다 이루어졌음을 의미한다. 또한 노
경老境에 들어 모든 것을 수렴하여 부족함이 없는 상태, 또는 정한
定限의 극도에 이른 것을 말한다. 절기상 음력 8월에 해당하는데,
이 달은 사음지월四陰之月로서 모든 성장이 중지되면서 완숙한 단
계로 들어가는 시기이다. 『사기』「율서」에서는 "유酉는 만물이 늙
은 것"(酉者 萬物之老也)이라 하였고, 『회남자』「천문훈」에서는 "유酉
는 가득 찬 것이다"(酉者 飽也)라고 하였다. 또한 『백호통』「오행」에
서는 "유酉는 늙어서 모든 것을 수렴하는 것이다"(酉者 老物收斂也)
라고 하였고, 『회남자』「천문훈」에서는 북두칠성이 유酉를 가리
키면 "유酉는 포화됨(飽)이다"라고 하였다. 유酉는 닭이 아니라
'수秀' 또는 '포飽'의 의미를 나타내는 문자 부호이다. 괘로 볼 때
유酉는 풍지관風地觀에 해당한다.

풍지관 괘는 아래로 땅을 의미하는
곤坤, 위로 바람을 의미하는 손巽으로
구성되어 있다. 음기가 점점 강해지고
양의 세력이 점점 약해지는 상태를 나
타낸다.

_ 풍지관風地觀.

_ 산지박山地剝.

술戌

술戌은 '휼'恤과 같은 뜻으로 쓰인 글자인데, '측은하다'는 뜻과 함께 '벗어나다', '떨어져 나간다'는 의미를 지닌다. 절기상 음력 9월에 해당하는데, 이 달은 오음지월五陰之月로서 음기가 강하여 낙엽이 떨어지고 생기를 잃어 모든 것이 추레해지며 측은한 모습을 보이는 시기이다. 『석명』「석천」에서는 "술戌은 휼恤이다. 또한 벗어지고 떨어지는 것을 말한다"(戌恤也 亦言 脫也落也)라 하였고, 『한서』「율력지」에서는 "술戌에 들어가서 마친다"(畢入於戌)라고 하였다. 『사기』「율서」에서는 "만물이 모두 없어지는 것(盡滅)을 말한다"고 하였고, 『회남자』「천문훈」에서는 북두칠성이 술戌을 가리키면 "술戌은 없어짐(滅)이다"라고 하였다. 술戌은 개가 아니라 '휼'恤의 의미를 나타내는 문자 부호이다. 괘로 볼 때 산지박山地剝에 해당한다.

산지박 괘는 겹쳐 쌓인 음효 맨 위에 다만 1개의 양효가 놓여 있다. 그것은 천지에 가득 찬 음의 기운에 겨우 잔명殘命을 유지하고 있는 한 조각 양의 기운마저 침식되는 암흑 직전의 상태를 나타낸다. 이것은 엄동의 마루턱에 임박한, 가냘픈 따사로움과 같은 것이다.

해亥

해亥는 '핵'核을 의미하는 글자이다. 핵核은 '단단한 껍질로 싸여 있는 씨'를 말한다. 해亥는 음력 10월에 해당하는데, 이 달은

순음지월純陰之月로서 음기가 극한 상태가 되면서 양기는 아래로 숨어들어 씨앗 속에 갈무리된다. 씨앗은 모든 가능성을 갖추고 땅 속에 묻혀 있으면서 곧 다가올 '자'滋의 시기를 준비하게 된다. 『석명』「석천」에서는, "해亥는 핵核이다. 만물을 갈무리하되, 씨앗은 좋고 나쁘고 참되고 거짓된 것 등 모든 것을 취한

_ 곤위지坤爲地.

다. 또한 만물이 모두 견고한 씨앗을 이룬다"(亥 核也 收藏萬物 核取其好惡眞僞也 亦言 物成皆堅核也)라 하였고, 『정의』正義에서 맹강孟康이 말하되, 해亥는 "잠그고 갈무리하는 것이다"(亥 藏塞也)라고 하였다. 또한 『한서』「율력지」에서는 "해亥에서 다 갖추어 갈무리가 된다"(該閡於亥)라고 하였다. 한편 『사기』「율서」에서는 "양기가 아래에 숨어 있는 것을 말하는 것이기에 해該라고 한다"고 하였다. 『회남자』「천문훈」에서는 북두칠성이 해亥를 가리키면 "해亥는 막힘(閡)이다"라고 하였다. 해亥는 돼지가 아니라 '核'에서 '木'을 생략한 글자이다. 괘로 보면 곤위지坤爲地에 해당한다.

곤위지 괘는 건위천 괘와 더불어 『주역』64괘 중 가장 근원이 되는 괘이다. 모두 음효로 구성되어 있는데, 음이 극한 상태를 나타낸다. 음이 극하면 곧 양이 태동한다는 것을 암시하는 괘이기도 하다.

이상에서 설명한 내용을 요약하여 표로 작성해 보면 〈표1〉과 같다.

십이지	풀이	동의어	음력 기월 紀月	별칭	주역 괘 이름	괘 형태
자子	양기가 미약하게 태동하며 만물이 불어나기 시작한다.	자滋 자孶	11월	일양지월 一陽之月	지뢰복 地雷復	䷗
축丑	양기가 조금 더 강해지나 아직 음기에 묶여 있다.	유紐	12월	이양지월 二陽之月	지택림 地澤臨	䷒
인寅	양기와 음기가 대등해지고 만물이 윤택해진다.	연演 인螾	1월	삼양지월 三陽之月	지천태 地天泰	䷊
묘卯	양기가 강해져 만물이 우거지고 새싹이 모자 쓰듯 씨앗을 이고 솟아난다.	묘茆 무茂 모冒	2월	사양지월 四陽之月	뇌천대장 雷天大壯	䷡
진辰	양기가 충만하여 만물의 세력이 넓게 퍼지고 음기가 사라진다.	진震 진蜄 진振	3월	오양지월 五陽之月	택천쾌 澤天夬	䷪
사巳	양기가 극에 달하나 이미 그 세력이 끝나 곧 음기가 태동된다.	이已	4월	순양지월 純陽之月	건위천 乾爲天	䷀
오午	음기가 양기를 거슬러 오르기 시작하여 음양이 서로 교차한다.	오仵 오忤 교交	5월	일음지월 一陰之月	천풍구 天風姤	䷫
미未	음기가 점차 강해지지만 아직 양기가 강하다. 과실이 익어 맛을 내기 시작하나 미숙한 단계이다.	미味 매昧	6월	이음지월 二陰之月	천산돈 天山遯	䷠
신申	만물이 몸을 갖추어 견고해지며 음기와 양기가 동등하나 곧 음기가 우세해진다.	신身 신呻	7월	삼음지월 三陰之月	천지비 天地否	䷋
유酉	모든 것이 이뤄지고 성장이 끝나 노경에 달했으며 부족함이 없다.	수秀 노老 포飽	8월	사음지월 四陰之月	풍지관 風地觀	䷓
술戌	사물이 생기를 잃어 암흑 직전의 상태가 된다.	휼恤 탈脫 낙落 멸滅	9월	오음지월 五陰之月	산지박 山地剝	䷖
해亥	음기가 최고조에 달하며 양기는 씨앗 속에 파고들 듯 움츠려 다음을 준비한다.	핵核 애閡 해該	10월	순음지월 純陰之月	곤위지 坤爲地	䷁

〈표1〉 십이지의 의미와 음력 기월, 주역 괘와의 관계

4 | 십이지의 시간과 방위

고대 동양인들은 계절의 변화를 천체의 운행 상태로 파악했다. 천체 중에서 그들이 특별한 관심을 가지고 관찰했던 것은 북극성과 북두칠성이었다. 『회남자』「천문훈」에서 "천제天帝는 사유四維를 벌여놓고 북두칠성으로써 운행하게 했다. 북두칠성은 달마다 일진一辰씩 옮겨갔다가 다시 그 자리로 돌아온다"고 했고, 15세기 조선의 문인 김시습金時習(1435~1493)도 『매월당집』「북신」北辰에서, "하늘은 형체가 끝이 없고 조화가 쉬지 않는데, 절후節侯를 나누고 한서寒暑를 운행하게 하는 것은 대개 해와 북두칠성의 자루가 위에서 밀고 옮기고 함으로써 아래에서 세월의 공功을 이루기 때문이다"라고 했다.

북두칠성의 자루 부분을 건建이라 한다. 이 건이 북극성을 중심으로 시계방향으로 돌아가면 열두 달이 순차적으로 오고 가는데, 정월은 모두 인寅의 달(인월寅月), 2월은 모두 묘월卯月, 11월은 언제나 자월子月이 된다. 이 같은 시간 개념이 월건月建이며, 이것

이 십이지의 기본적인 시간 개념이 된다.

또 『회남자』「천문훈」에 "북두칠성은 정월에는 인寅을 가리키고 십이월에는 축丑을 가리켜 1년에 한 바퀴 도는 것을 끝내고 다시 제자리로 돌아온다"는 기록이 있다. 이때 북두칠성의 자루가 가리키는 인寅 또는 축丑은 시간이 아니라 방위 개념이다. 좀더 구체적으로 말하자면 자子·묘卯·오午·유酉는 동·서·남·북에 대응하는 방위이고, 축丑·인寅, 진辰·사巳, 미未·신申, 술戌·해亥는 간방間方에 대응하는 방위이다.

우주宇宙란 시간과 공간의 융합체다. 『석문』釋文에서는, "상하 사방을 우宇라 하고 과거로부터 오늘에 이르는 것을 주宙라고 한다"(上下四方日宇 往古來今日宙)라고 했고, 『회남자』에서도 같은 설명(往古來今謂之宙 四方上下謂之宇)을 하고 있다. 말하자면 공간 세계가 우宇이고, 시간 세계가 주宙인 것이다. 십이지는 시간 개념과 공간 개념을 동시에 가지고 있으므로 우주 질서를 총체적으로 드러내는 상징 부호라 할 수 있다.

II
십이지 동물

1 │ 십이지 동물의 유래

십이지 동물은 천문 지식이나 추상적 관념을 상징적으로 표현하기 위해 창안된 일종의 상징 부호다. 십이지에 배속된 쥐·소·호랑이·토끼·용·뱀·말·양·원숭이·닭·개·돼지 등을 중국에서는 쓰얼성샤오(십이생초十二生肖), 또는 쓰얼스샹(십이속상十二屬相)이라 부른다.

십이지 동물의 유래에 관한 학설은 분분하다. 청나라 학자 조익趙翼은, 십이생초를 가장 먼저 사용한 사람은 중국 북방의 유목민족이라고 주장했다. 그는 『해여총고』陔餘叢考[1]에서, "개북 풍속에 처음에는 소위 자축인子丑寅의 십이지라고 하는 것이 없었고 다만 쥐·소·호랑이·토끼와 같은 것으로 계절을 나누었다. 중국에 전해져서 서로 따르며 폐지하지 아니하였다"(蓋北俗初無所謂子丑寅之十二支 但以鼠牛虎兎之類分紀歲時 浸尋琉傳於中國 遂相沿不廢耳)고 하였다.

춘추시대 이전부터 열두 동물이 십이지의 상징 부호로 활용됐다는 설도 있다. 논자는 『시경』詩經 소아小雅 「길일」吉日의 "길일

[1] 중국 청대 시인이자 역사가 조익이 지은 필기잡저筆記雜著. 전 43권이며, 경학經學, 역사, 시문 등으로 구성되어 있음.

인 경오일에 내 말을 골라 놓네. 짐승들이 모인 곳에 암수 사슴들이 우글거리네"(吉日庚午 旣差我馬 獸之所同 麀鹿麌麌)라는 대목에서 '오'午와 '마'馬를 대구對句로 사용한 점에 주목하여 『시경』이 성립된 춘추전국시대에 이미 십이지와 열두 동물의 대응 관계가 이루어졌다고 주장한다.

그런가 하면 중국의 십이지 동물은 중앙아시아로부터 전래되었다고 주장하는 사람도 있다. 갑골문자 연구로 잘 알려진 곽말약郭沫若(1892~1978)은 십이지 동물의 근원을 옛 바빌로니아의 〈천문십이수환〉天文十二獸環에서 찾고 있다. 그가 주장하는 내용을 보면, 고대 천문학의 대표적인 큰 흐름, 즉 고대 바빌로니아나 이집트에서 이슬람 세계를 거쳐 서구에 이르는 문화의 흐름이 알렉산더의 동정東征을 즈음한 시기에 물줄기를 동방으로 트기 시작했는데, 이때 바빌로니아 천문학을 비롯한 서아시아식의 천문 도상이 중국에 전래되었다는 것이다. 그리고 중국의 십이생초는 고대 바빌로니아의 천문도인 〈천문십이수환〉, 곧 〈황도십이궁도〉黃道十二宮圖를 중국식으로 개편하는 과정에서 〈황도십이궁도〉의 동물을 중국인과 친밀한 관계에 있는 열두 동물로 대체했다는 것이다.

한편, 십이지 동물의 기원과 관련해서 주목되는 유물이 1975년 후베이성湖北省 운몽현雲夢縣의 수호지睡虎地 11호분에서 출토되었다. 그 유물은 죽간竹簡 『일서』日書인데, 내용 중에 "자는 쥐다"(子 鼠也), "축은 소다"(丑 牛也), "인은 호랑이다"(寅 虎也), "묘는 토끼다"(卯 兔也), "진은 용이다"(辰 龍也), "사는 벌레이다"(巳 虫也), "오는 사슴이다"(午 鹿也), "미는 말이다"(未 馬也), "신은 둥근 고리다"(申

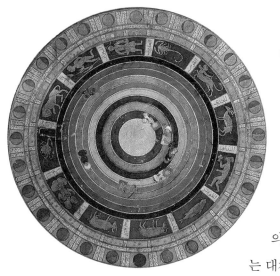

환也), "유는 물이다"(酉 水也), "술은 늙은 양이다"(戌 老羊也), "해는 돼지다"(亥 猪也)라고 쓴 것이 확인되었다. 여기서 '사巳 →벌레(虫)', '오午→사슴(鹿)', '미未→말(馬)', '술戌→늙은 양(老羊)' 등은 대응 관계가 오늘날의 십이지 동물과 다르지만 나머지는 대체로 비슷하다. 그런데 수호지 11호분이 고증을 통해서 진시황 30년(B.C.217)에 조성된 무덤으로 밝혀졌으므로, 십이지와 열두 동물의 대응 관계가 한漢나라 이후에 성립되었다고 하는 통설은 재검토되어야 할 것 같다.

　오늘날 우리가 알고 있는 것과 같은 십이지 동물에 관한 내용을 최초로 기록한 문헌은 동한東漢 시대 왕충王充(27~97?)이 쓴 『논형』論衡이다. 왕충은 이 책의 「물세편」物勢篇에서 종전의 음양가들이 십이지에 대해 말한 것 중 잘못된 내용을 골라 조목조목 반박하고 있다. 그 내용 속에 십이지 동물 관련 정보가 들어 있는데, 내용의 일부를 소개하면 다음과 같다.

　"인寅은 목木이며 이에 해당하는 동물은 호랑이다. 술戌은 토土이며 이에 해당하는 동물은 개다. 축丑과 미未도 토土이며 축丑에 해당하는 동물은 소이고 미未에 해당하는 동물은 양이다. 목木은 토土를 이기기 때문에 개와 소와 양은 호랑이에게 제압당한다.

_ 〈천문십이수환〉, 16세기. 중앙의 동심원은 우주를, 양·물고기·전갈·사자 등 열두 가지 형상은 황도12궁을 상징한다.

2 중국 후한의 철학자 왕충이 지은 사상서. 총 30권. 전국시대 제자諸子의 설을 합리적이고 실증적으로 비판하였음.

해亥는 수水이며 해당하는 동물은 돼지이다. 사巳는 화火이며 해당하는 동물은 뱀이다. 자子 또한 수水이며 해당하는 동물은 쥐이다. 오午 또한 화火이며 해당하는 동물은 말이다. 수水는 화火를 이기기 때문에 돼지는 뱀을 잡아먹는다. 화火는 수水에 해침을 당하기 때문에 말이 쥐똥을 먹으면 배가 불러 온다."

이 내용을 통해서 알 수 있는 것은 왕충이 『논형』을 집필하기 이전부터 쥐는 자子, 소는 축丑, 호랑이는 인寅, 뱀은 사巳, 말은 오午, 양은 미未, 개는 술戌, 돼지는 해亥에 배속되어 있었다는 사실이다.

왕충은 또한 오행에 배당된 십이지 동물이 오행의 상생 상극의 원리에 맞지 않는 것에 대해서도 논박하였다. 그 내용 중에, "유酉는 닭이고, 묘卯는 토끼다. (…) 신申은 원숭이다"라는 말이 나오는데, 여기서는 묘卯와 신申에 배속된 동물이 밝혀진다. 「물세편」에는 진辰에 관한 내용이 없으나 「언독편」言毒篇을 보면 "진辰은 용이고, 사巳는 뱀이며, 진辰과 사巳의 방위는 동남이다"라는 내용이 나온다. 이로써 후한 또는 그 이전 시대부터 십이지에 동물이 배속되었고 그 구성도 오늘날 우리가 아는 것과 일치한다는 것을 확인할 수 있다.

2 | 십이지 동물과 시간

십이지의 시간 배치는 음양교차의 원리에 입각해 있다. 전날 11시와 다음날 1시 사이의 시간대를 자子시로 시칭時稱한 것은, 그때가 음양이 교차하면서 양기가 미세하게 태동하는 시간이기 때문이다. 또한 오전 11시와 오후 1시 사이의 시간대를 오午시라고 한 것은, 양기가 극함과 동시에 태동한 음기가 양기에 필적하면서 양의 대세를 거스르기 시작하는 시간이기 때문이다. 그리고 하루의 마지막 시간대를 해亥시라고 한 것은, 음기가 극한 상태가 되면서 양기는 숨어들지만, 양의 가능성을 함축하여 다음날을 준비하는 시간이기 때문이다.

각 시간대에 동물을 배정함에 있어서는 그 동물의 생태적 속성과 상징성이 종합적으로 고려되었다. 생태적 속성을 기준으로 한 것으로는 쥐·소·호랑이·용·뱀·양·말·원숭이·닭·개·돼지가 있고, 상징적 의미를 기준으로 삼은 것이 토끼이다. 각 시간대에 배당된 동물과 그 생태적 속성을 정리해 보면 〈표2〉와 같다.

시간	십이지	동물	배정 이유
23시~01시	자子	쥐	쥐가 가장 활발하게 움직이는 때이므로.
01시~03시	축丑	소	소가 낮에 먹은 여물을 되새김질하는 때이므로.
03시~05시	인寅	호랑이	호랑이가 산등성이에서 포효하는 소리가 들리는 때이므로.
05시~07시	묘卯	토끼	달빛이 다시 은광銀光으로 변하기 때문에 달의 정령인 토끼를 배정함.
07시~09시	진辰	용	군룡群龍이 집수執水하는 때이므로.
09시~11시	사巳	뱀	뱀이 활동을 시작하면서 사람을 피하는 때이므로.
11시~13시	오午	말	음양이 교체되는 시간이고, 말이 양陽에 속하는 동물이기 때문에.
13시~15시	미未	양	양이 풀을 뜯어먹지만 풀이 재생하는 데 영향을 미치지 않는 때이므로.
15시~17시	신申	원숭이	산 속의 원숭이가 울부짖는 소리가 들리는 때이므로.
17시~19시	유酉	닭	닭이 둥지로 자러 가는 때이므로.
19시~21시	술戌	개	개가 밤을 지키는 때이므로.
21시~23시	해亥	돼지	돼지가 깊은 잠에 빠지는 때이므로.

〈표2〉 시간별 십이지 동물과 배정 이유

　　열두 동물을 각 시간대에 배정함에 있어서는 각 동물의 음양
적 속성도 고려되었다. 양陽의 시간대인 자子·인寅·진辰·오午·
신申·술戌시에 각각 쥐·호랑이·용·말·원숭이·개를 배정한 것은,
쥐·호랑이·용·원숭이·개가 발가락이 5개이고 말은 발굽이 1개
이므로 5와 1은 기수奇數로서 양에 해당하기 때문이다. 한편 음陰
의 시간대인 축丑·묘卯·사巳·미未·유酉·해亥시에 소·토끼·뱀·
양·닭·돼지를 배정한 것은, 소·토끼·양·닭·돼지가 발가락이 4
개이고 뱀은 2개의 혀를 가진 동물이므로 4와 2의 수가 음에 해
당되기 때문이다. 이것은 시간을 음양의 교차적인 흐름으로 파악
했던 고대 동양인들의 시간관념과 직결돼 있다.

　　명나라 낭영朗瑛은 그의 저서 『칠수유고』七修類稿에서 십이지

1. 중국 명나라 때 낭영이
펴낸 책. 천지, 국사, 의
리, 변증, 시문, 사물, 기
학 등의 내용으로 분류되
어 있으며, 각 방면에 걸
쳐 의심나는 점을 들면서
고증함.

동물과 십이지의 관계를 다음과 같이 설명하였다.

"자子는 음이 극한 것으로 몰래 모습을 감추고 드러내지 않으므로 쥐에 배당했고, 오午는 양이 극한 것으로 밖으로 드러나고 밝고 강건하므로 말에 배당했다. 축丑은 음인데 음은 아래를 보살피고 자애로우므로 소에 배당했다. 미未는 양인데 위를 우러러 예를 지키므로 양羊에 배당했다. 인寅은 삼양三陽으로 양이 세면 사나워지므로 호랑이를 배치했고, 신申은 삼음三陰으로 음이 세면 교활해지므로 원숭이를 배당했다. 해가 뜨는 동쪽에 토끼(묘卯)를, 해가 지는 서쪽에 닭(유酉)을 둔 것은 음양 교감交感의 뜻이 있다. 진辰과 사巳는 양기가 일어나 움직이는 것으로, 용이 왕성하고 뱀이 그 다음이므로 용과 뱀을 차례로 배치했다. 술戌과 해亥는 음으로, 거둬들이고 지키는 것이 개가 가장 성하고 돼지가 그 다음이므로 고의로 술戌, 해亥에 개와 돼지를 각각 배당했다."

이밖에도 석존釋尊이 열반에 들 무렵 열두 동물을 불러, 도착한 순서에 따라 그들의 이름을 각 해年마다 붙여 주었다는 석가유래설, 이와 비슷한 내용의 도교장자설, 유교황제설, 신체결함설 등 동물의 십이지 배정에 관한 몇 가지 설이 더 있으나 임의성이 강하여 신빙성이 의심된다.

여기서 십이지 동물의 시간 배정에 관련된 흥미로운 기록 하나를 소개한다. 이익李瀷(1681~1763)의 『성호사설』星湖僿說 「만물문」萬物門, 축수속진畜獸屬辰 조에 다음과 같은 내용이 있다.

"짐승을 배속함에 있어 나눠 붙임은 예전부터 이런 말이 있으나 모두가 반드시 옳은 것은 아니다. 즉, 쥐는 앞 발톱은 다섯이고

뒤 발톱은 넷이니, 앞은 양인즉 기수이고 뒤는 음인즉 우수로서 한밤중 자子시에 걸터앉는 상징이라고들 한다. 그러나 내가 징험해 보니, 늙은 쥐는 앞뒤 발톱이 모두 다섯씩이었다. 추측건대, 사람들은 다만 발톱이 제대로 생기지 않은 새끼 쥐를 보고 이렇게 한 이야기였던가?『본초』本草에 상고하니, '쥐는 타고난 성질과 기운이 콩팥에 귀결되어 있다. 콩팥이란 수水에 속한 것이고 북방 수(감수坎水)는 자子가 되는 까닭에 쥐라는 것은 낮에는 쉬고 밤이 되어야만 움직인다. 이러므로 한밤중 자시가 되면 여러 쥐들이 제멋대로 다닌다' 했고 또, '해亥·자子·축丑은 모두 밤에 속한다' 하였다.

2. 『본초강목』本草綱目을 말함. 중국 명나라 이시진 李時珍이 지은 본초학 연구서. 흙, 옥, 돌, 초목, 금수, 충어蟲魚 등 약이 되는 것을 분류하고 형상과 처방을 적었음.

　　해亥를 돼지라 하고 축丑을 소라 하는 것은 무슨 까닭인가 하면, 돼지와 소 두 짐승은 발굽이 갈라져 있으니 음에 속하고, 머리를 아래로 드리우면서 달리니 수水에 속하며, 소는 일어설 때 뒷발부터 움직이고 돼지는 털이 물을 상징하니 더욱 증명할 만하다. 또, '돼지의 빛깔에는 검은 것이 많고 소의 빛깔에는 누른 것이 많으니, 해亥는 물의 기운(수기水氣)을 맡고 축丑은 흙의 기운(토기土氣)을 도맡았기 때문이다. 호랑이는 밤이 되면 다니고 새벽이 되면 굴속으로 돌아간다. 호랑이의 성질은 고요함을 좋아하고 토끼는 움직임을 좋아하는 까닭에 이는 인寅과 묘卯에 맞추어 붙였다'고 하였으니, 이 말은 모두 이치가 맞는 듯하나 다른 것은 대부분 인정할 수 없다.

　　어떤 자는 '용龍은 발톱이 다섯이고 뱀은 혀가 갈라졌으니, 이는 음陰과 양陽의 분별이 있기 때문이다'라고 한다. 그러나 나

는 그림으로 그려놓은 용을 봤는데, 발톱은 꼭 네 개였으니 무슨 까닭인지 알 수 없다. 그리고 말의 발굽은 갈라지지 않고 일어설 때도 앞발부터 움직이며 빛깔은 붉은 것이 많으니 이는 마땅히 오午에 해당할 것이고, 닭은 유酉시가 되면 홰에 깃드니 이는 마땅히 유酉에 속할 것이며, 개는 어두울 때는 떼를 지어 짖다가 밤이 깊으면 고요히 쉬니 이는 마땅히 술戌에 속할 것이고, 염소(양羊)는 발굽이 갈라졌으니 이는 마땅히 음인즉 우수에 속할 것이다. 그러나 미未와 신申이 염소와 원숭이로 된 것은 그 이유를 알 수 없다."

3 십이지 동물과 오행

오행의 개념이 처음 등장한 것은 『서경』書經 주서周書 「홍범」洪範 편의 구주九疇[1]에서다. 처음에 오행은 인간의 삶에서 중요한 물질적 기초 정도의 의미를 가졌으나 시간의 흐름에 따라 우주 만물의 기본적인 구성 요소의 의미를 얻게 되었다. 오행론은 이후 종교를 비롯한 여러 방면에 응용되기도 했는데, B.C. 3세기경 전국시대에는 오행론이 음양론과 결부되어 우주 자연의 여러 가지 현상을 설명하는 이론적 틀이 되었다.

십간십이지와 오행의 배합은 『회남자』「천문훈」에 처음 보인다. 여기서 "갑甲·을乙·묘卯·인寅은 목木, 병丙·정丁·사巳·오午는 화火, 무戊·기己·사계四季(진辰·미未·술戌·축丑)는 토土, 경庚·신辛·신申·유酉는 금金, 임壬·계癸·해亥·자子는 수水이다. 목木은 화火와, 화火는 토土와, 토土는 금金과, 금金은 수水와 서로 조화를 이룬다"고 설명하고 있다.

오행과 방위의 상관관계를 보면, 목木은 동방, 화火는 남방,

1. 우禹가 정한 정치 도덕의 원칙으로 『서경』「홍범」 편에 기록되어 있음. 그 내용이 오행, 황극, 오복, 삼덕 등 아홉 가지이므로 구주라 함.

토土는 중앙, 금金은 서방, 수水는 북방으로 되어 있다. 첫째는 태양이 동쪽에서 떠서 남방으로 가니 이것이 목생화木生火이고, 둘째는 남중을 하면 중앙에 드는 것이니 이것은 화생토火生土이며, 셋째는 서방으로 가니 이것이 토생금土生金이고, 넷째는 일몰 후에는 북방으로 간 것이라 그것은 금생수金生水가 되며, 북방에서 다시 동쪽으로 돌아가니 그래서 수생목水生木이 되는 것이다. 여기서 '생'生은 북돋운다는 의미이다.

이 원리를 따라 십이지 동물 중 호랑이(인寅)·토끼(묘卯)는 목木에 속하므로 동방에 배당되고, 뱀(사巳)·말(오午)이 화火에 속하니 남방에 배당되며, 원숭이(신申)·닭(유酉)이 금金에 속하니 서방에 배당되고, 돼지(해亥)·쥐(자子)가 수水에 속하니 북방에 배당된다. 그리고 용(진辰)·개(술戌)·소(축丑)·양(미未)은 토土에 속하니 중앙에 배당된다. 이를 다시 정리하면 〈표3〉과 같다.

앞서 살펴본 바 있는 왕충의 『논형』「물세편」에서는 각 동물이 가진 생태적 특성이나 성질로 볼 때 오행 상호간의 상생 상극의 원리가 모든 동물에 적용되는 것은 아니라고 논박하고 있다.

십이지	십이지 동물	오행	십간	방위
인寅·묘卯	호랑이·토끼	나무(木)	갑甲·을乙	동東
사巳·오午	뱀·말	불(火)	병丙·정丁	남南
진辰·미未·술戌·축丑	용·양·개·소	흙(土)	무戊·기己	중앙中央
신申·유酉	원숭이·닭	쇠(金)	경庚·신辛	서西
해亥·자子	돼지·쥐	물(水)	임壬·계癸	북北

〈표3〉 십이지와 오행, 십간, 방위의 관계

내용인즉, 오행 중 목木이 토土를 이긴다고 할 때, 토土의 십이지 동물인 개·소·양과 목木인 호랑이의 상대적 관계는 오행상극의 원리에 들어맞지만, 금극목金剋木의 경우 오행 중 금金에 속하는 동물인 원숭이와 목木의 동물인 호랑이의 관계는 실제 상황과 다르다는 것이다. 또한 "수水가 화火를 이긴다면 쥐는 왜 말을 쫓지 못하는가? 금金이 목木을 이긴다면 닭은 왜 토끼를 쪼지 못하는가? 토土가 수水를 이긴다면 소와 양은 왜 돼지와 쥐를 죽이지 않는가? 화火가 금金을 이긴다면 뱀은 왜 원숭이를 먹지 않는가? 원숭이는 쥐를 겁낸다. 원숭이를 무는 것은 개다. 쥐는 수水이고 원숭이는 금金이다. 수水, 금金을 이기지 못하는데 원숭이는 왜 쥐를 겁내는가? 술戌은 토土이다. 토土가 금金을 이기지 못하는데 원숭이는 왜 개를 겁내는가?"

왕충은 이런 식으로 계속 의문을 던지면서, 오행 동물이 기氣의 성질에 따라 서로 제압된다는 것은 사실과 다르다고 따졌던 것이다.

4 | 십이지 동물의 다양성

중국을 대표하는 한족만 십이지 문화를 가지고 있었던 것이 아니라 여러 소수민족들도 나름대로의 십이지 문화를 가지고 있었다. 그들 모두가 십이지 동물을 기년紀年의 상징으로 삼았지만 십이지 동물의 구성에 있어서는 민족 간에 다소의 차이가 있다. 그 내용을 살펴보면 다음과 같다.

계서桂西 이족彝族 용, 봉황, 말, 개미, 사람, 닭, 개, 돼지, 참새, 소, 호랑이, 뱀.

애뢰산哀牢山 이족彝族 호랑이, 토끼, 천산갑, 뱀, 말, 양, 원숭이, 닭, 개, 돼지, 쥐, 소.

천전검川滇黔 이족彝族 쥐, 소, 호랑이, 토끼, 용, 뱀, 말, 양, 원숭이, 닭, 개, 돼지.

해남海南 여족黎族 닭, 개, 돼지, 쥐, 소, 벌레, 토끼, 용, 뱀, 말, 양, 원숭이.

운남雲南 태족傣族	쥐, 황소, 호랑이, 토끼, 큰 뱀, 뱀, 말, 산양, 원숭이, 닭, 개, 코끼리.
광서廣西 장족壯族	쥐, 소, 호랑이, 토끼, 용, 뱀, 말, 양, 원숭이, 닭, 개, 돼지.
몽골족Mongol族	호랑이, 토끼, 용, 뱀, 말, 양, 원숭이, 닭, 개, 돼지, 쥐, 소.
신강新疆 유오이족維吾爾族	쥐, 소, 호랑이, 토끼, 물고기, 뱀, 말, 양, 원숭이, 닭, 개, 돼지.
신강新疆 키르기스족Kirgiz族	쥐, 소, 호랑이, 토끼, 물고기, 뱀, 말, 양, 여우, 닭, 개, 돼지.

위에서 볼 수 있듯이 몽골, 장족과 일부 천전검 이족 같은 소수민족의 십이지 동물은 한족의 것과 일치하지만 다른 소수 민족의 경우에 약간의 차이를 보이는데, 애뢰산 이족의 경우 천산갑이 용을 대신하고 있으며, 신강 키르기스족의 경우 용 자리를 물고기가, 원숭이 자리를 여우가 차지하고 있다. 해남 여족은 닭을 기년의 처음으로 삼고 원숭이를 끝으로 삼는 것도 이색적이다. 운남 태족은 황소로 소를 대신하며, 해亥에 해당하는 동물은 돼지가 아니라 코끼리다. 또한 용 대신 큰 뱀, 양 대신 염소를 십이지 동물로 삼고 있는 것도 이채롭다.

십이지 동물의 개념은 중국뿐만 아니라 다른 여러 나라에도 존재한다. 그 내용을 보면 이러하다.

인도	쥐, 소, 사자, 토끼, 용, 뱀, 말, 양, 원숭이, 금시조, 개, 돼지.
일본	쥐, 소, 사자, 고양이, 용, 뱀, 말, 양, 원숭이, 금시조, 개, 돼지.
베트남	쥐, 소, 사자, 고양이, 용, 뱀, 말, 양, 원숭이, 금시조, 개, 돼지.
이집트	목우牧牛, 산양, 사자, 나귀, 게, 뱀, 개, 쥐, 악어, 홍학, 원숭이, 매.
그리스	목우, 산양, 사자, 나귀, 게, 뱀, 개, 고양이, 악어, 홍학, 원숭이, 매.
바빌로니아	보병寶瓶, 쌍어雙魚, 금우金牛, 쌍녀雙女, 해蟹, 사자獅子, 실녀室女, 천칭天秤, 인마人馬, 마갈磨羯.

 인도의 십이지 동물이 중국과 다른 것은 호랑이 대신 사자, 닭 대신 금시조가 포함된 것이다. 일본의 경우에는 고양이가 포함되기도 하는데, 이것은 '묘猫'가 '묘卯'의 발음과 비슷한 점과 더불어 고양이를 좋아하는 민족성과 관련 있을 것으로 생각된다. 베트남 역시 토끼 대신 고양이를 십이지 동물로 삼고 있다. 한편, 고대 이집트나 그리스의 십이지 동물은 중국의 그것과 비교해 볼 때 상당한 차이를 보인다. 중국 십이지 동물에 없는 사자·나귀·게·악어·홍학·매·고양이가 포함되어 있다.

 이처럼 중국의 각 소수민족마다 십이지 동물의 구성이 다르고 세계의 각 나라마다 나름의 십이지 동물을 가지고 있는 것은

생존 환경에 따른 동물 종種의 차이, 특정 동물에 대한 선호도 등이 각 민족마다 다르기 때문이다.

한편, 불교에도 십이수十二獸 개념이 있다. 십이수 중에 호랑이 대신 사자가 포함된 것을 제외하고 나머지 구성 동물은 같다. 5세기에 편찬된 『대방등대집경』大方等大集經[1]에 다음과 같은 내용이 있다. 사람들이 사는 염부제閻浮提는 바다에 둘러싸여 있는데, 북쪽에 은산銀山, 동쪽에 금산金山, 남쪽에 유리산瑠璃山, 그리고 서쪽에 파리산頗梨山이 있다. 각 산에 3개의 굴이 있는데, 은산의 금강굴金剛窟에 돼지, 향공덕굴香功德窟에 쥐, 고공덕굴高功德窟에 소가 있고, 금산의 명성굴明星窟에 사자, 정도굴淨道窟에 토끼, 희락굴喜樂窟에 용이 있고, 유리산의 종종굴種種窟에 독사, 무사굴無死窟에 말, 선주굴善住窟에 양이 있고, 파리산의 상색굴上色窟에 미후獼猴(원숭이), 서원굴誓願窟에 닭, 법상굴法床窟에 개가 있다. 이들 열두 동물은 동굴에서 각자 수신을 거듭하다가 밤낮과 날짜를 나누어 교대로 염부제를 순행하며 교화를 계속한다고 하였다.

1. 중국 수나라 때 승취僧就가 엮은 불경. 부처가 욕계와 색계의 중간에 대도량을 열고 시방十方의 불보살과 천룡天龍, 귀신을 모아 대승 법문을 설파한 내용임.

5 | 십이지 동물에 관한 전통 관념과 그림

가. 십이지 동물의 상징과 도상

쥐

쥐는 긍정과 부정의 두 가지 측면을 가지고 있다. 긍정적인 의미를 살펴보면, 지진과 풍랑 등 재난을 미리 감지하는 능력이 있다는 점에서 예지叡智의 동물로 여겼다. 먹이를 부지런하게 찾아 한곳에 모으는 습벽 때문에 부자의 상징과도 연결되었다. 또한 한꺼번에 10여 마리나 되는 새끼를 낳는 생식력 때문에 풍요의 상징으로 여기기도 했다.

중국 민간에서 쥐는 '늙은 쥐가 음식을 훔쳐먹는 모습'(老鼠偸食), 또는 '늙은 쥐가 기름을 훔쳐먹는 모습'(老鼠偸油)을 그림으로 그려 다남자多男子의 기원을 담았다. 그림에 여러 마리 쥐가 항아리 주둥이에 올라가 음식을 훔쳐 먹는 장면이 묘사되어 있는데, 여기서 항아리는 자궁, 여러 마리 쥐는 아기씨를 상징한다. '늙은

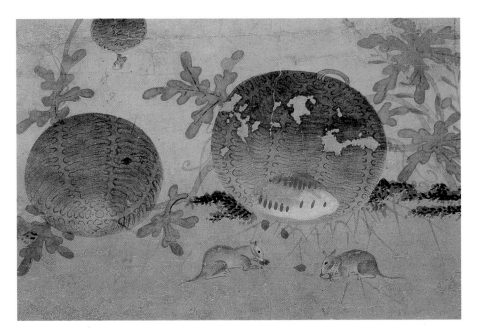

_ 〈초충도〉(부분), 8폭 병풍, 신사임당, 조선, 16세기, 국립중앙박물관.

쥐가 결혼한다'(老鼠娶親)는 말에는 또한 생식과 번영을 쥐에 의탁한다는 뜻이 담겨 있다.

　쥐가 가진 부정적인 측면을 살펴보면, 어두운 곳만 찾아다니는 은밀함과 왜소한 몸집 때문에 불순분자나 간신배를 뜻하는 동물로 인용되기도 하였다. 『시경』위풍魏風의 「석서」碩鼠 시 등에서는 백성을 수탈하는 관리, 궁궐에서 국고를 탕진하는 간신배, 색계色界에 집착하는 탐욕스런 인간을 상징하기도 한다.

　쥐는 우리나라 그림에서 어떻게 묘사되었을까? 아쉽게도 전통 회화 속에서 쥐를 그린 그림을 찾기란 쉽지 않다. 동물을 의미 상징형으로 다루는 민화에도 쥐 그림은 눈에 잘 띄지 않는데, 그 이유는 쥐의 모습이나 생태적 속성이 우리의 감수성에 맞지 않기

때문이 아닐까 생각된다. 그러나 쥐가 등장하는 드문 예로 신사임당申師任堂(1504~1551)의 〈초충도〉가 있다.

〈초충도〉는 문자 그대로 풀과 벌레 등을 소재로 한 그림이다. 제2폭에 수박, 나비와 함께 쥐가 그려졌는데, 쥐 두 마리가 수박을 파먹고 있는 장면을 포착하였다. 〈초충도〉 속의 쥐는 상징적 의미로 그려진 것이 아니라 자연 생태계의 구성 요소인 동물로 묘사된 것이다.

소

한국 문화에 등장하는 소에 대한 일반적 관념은 '고집이 세고 어리석다'는 부정적 측면도 있지만, 풍요·의로움·자애·여유·은일이라는 긍정적인 측면에 더 큰 무게가 실려 있다. 전통적으로 소는 농가의 가장 중요한 자산이자 한 가족처럼 취급되는 동물이었다. 농사일에 노동력을 제공할 뿐만 아니라 운송 수단으로서 큰 몫도 해냈다. 소의 이러한 효용성은 근면·성실·인내심과 책임감 등 긍정적 의미를 얻게 된 계기가 되었다.

또한 긴장감이나 성급함을 찾아볼 수 없는 여유로운 소의 자태는 흔히 은일자에 비유되었다. 눈을 뜨고 있으나 주시함이 없는 소의 눈동자는 일찍이 장자莊子가 말한 것처럼 무욕無慾의 상징이었다. 그러나 소는 '황소고집'이라는 말처럼 완고함과 오만함을 상징하는 부정적 의미도 가지고 있다. 소의 근면함과 성실함은 '드문드문 걸어도 황소걸음'이라는 말을 낳았으나, 역설적으로 '겨울 소띠는 팔자가 편하다'는 말을 듣는 빌미가 되기도 했다.

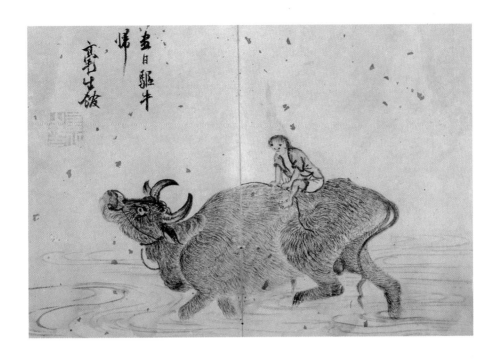

— 〈기우귀가〉, 최북, 조
선, 18세기, 국립중앙박
물관.

　　소가 전통 회화 속에 그려질 때는 대개 현실적 효용 가치보다
소의 성품이나 속성 등과 관련된 상징성에 더 큰 비중이 주어졌
다. 이러한 측면이 반영된 그림이 〈노자출관도〉老子出關圖, 〈목동기
우도〉牧童騎牛圖, 〈우도〉牛圖 등의 소 그림이다.

　　〈노자출관도〉는 노자老子가 소를 타고 가는 모습을 그린 그림
으로, 노자가 함곡관에서 『도덕경』을 설한 후 청우青牛를 타고 서
쪽으로 사라졌다는 일화에 근거한다. 일찍이 노자는 이상적인 사
회를 말할 때 '때가 묻지 않은 어린이'를 예로 들었고, 장자는 "인
간은 모름지기 갓 태어난 송아지처럼 욕심이 없어야 한다"고 설
파하여 소의 무욕함을 배울 것을 강조하였다.

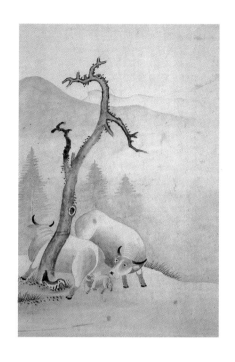

_ 〈고목우도〉, 김식, 조선, 17세기, 국립중앙박물관.

보통의 기우도騎牛圖는 노자의 행적과 직접 관련된 것은 아니지만 노자의 사상과 행적에 대한 흠모의 정이 배경을 이루고 있다. 이와 같은 화의畫意를 가진 그림 중에 김홍도金弘道(1745~1810?)의 〈선인기우도〉仙人騎牛圖, 이경윤李慶胤(1545~1611)의 〈기우취적도〉騎牛吹笛圖, 최북崔北(1712~1786?)의 〈기우귀가〉騎牛歸家, 김두량金斗樑(1696~1763)의 〈목동오수도〉牧童午睡圖 등이 유명하다.

소를 주인공으로 한 그림을 '우도'라 하는데, 한 마리 또는 두 마리를 그린 것, 송아지를 그린 것 등 종류가 다양하다. 화면의 분위기는 하나같이 고즈넉하고 평화롭다. 김식金埴(1579~1662)의 〈고목우도〉枯木牛圖, 김시金禔(1524~1593)의 〈와우도〉臥牛圖 등이 잘 알려져 있다.

호랑이

호랑이 역시 긍정적인 면과 부정적인 면을 동시에 지닌다. 호환虎患이라는 말이 있듯이 호랑이는 재앙을 몰고 오는 포악한 맹수로 취급되기도 하지만, 그의 용맹성은 사악한 잡귀들을 물리치는 벽사辟邪의 상징으로, 인간의 길흉화복을 관장하는 신수神獸의 신령스러운 힘으로 인식되었다.

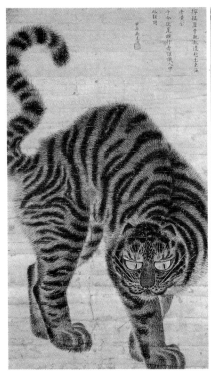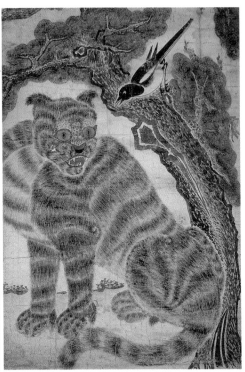

_ 〈맹호도〉(왼쪽), 작자
미상, 조선 후기, 국립중
앙박물관.
_ 〈까치 호랑이〉(오른
쪽), 작자 미상, 조선 후기,
개인 소장.

호랑이는 또한 전래 민담 속에서 은혜를 갚을 줄 아는 예의
바른 동물로 나타나기도 하고, 토끼가 골탕을 먹일 정도로 어리
석고 마음 착한 동물로 나타나기도 한다. 현실에서는 인간에게
해를 끼치는 가해자로 군림하였지만 관념 속에서는 지혜와 신비
로운 힘을 가진 신령스러운 동물로 인식되었다.

호랑이를 그린 그림은 크게 감상용과 초복벽사용으로 나뉜
다. 초복벽사용 그림은 주로 세시歲時에 그려졌으며, 이들 그림 중
대표적인 것이 민화의 까치·호랑이 그림과 호랑이 부적 그림이

다. 까치·호랑이 그림의 주요 도상은 소나무, 까치, 호랑이다. 까치는 "까치가 울면 반가운 손님이 온다"는 말처럼 기쁨을 나타내고, 호랑이는 '보답한다', '알린다'는 보報의 뜻을 나타낸다.

호랑이 부적 그림으로는 삼재부적三災符籍이 대표적이다. 여기에는 호랑이의 용맹성과 흉포함을 빌려 벽사 행위의 완성을 꾀하려는 인간의 욕망이 숨어 있다. 대나무밭을 배경으로 한 호랑이 그림도 있는데, 이 그림의 호랑이 역시 벽사 축귀의 기능을 가지고 있다. 부적 그림은 아니지만 작자 미상의 〈맹호도〉, 김홍도·강세황 합작의 〈송하맹호도〉松下猛虎圖, 고운高雲(1495~?)의 〈송호도〉松虎圖 등도 벽사의 의미가 담긴 그림이다.

또한 호랑이가 의미상 주체인 그림 중에 산신도가 있다. 산신도에서 엎드린 호랑이, 즉 복호伏虎의 상상像은 산군자山君子로서 사려 깊은 호랑이 모습을 표현한 것이다. 이밖에도 신선이 호랑이를 타고 가는 모습을 그린 〈신선기호도〉神仙騎虎圖가 있고, 수원 팔달사 용화전 외벽의 호랑이 그림처럼 토끼가 불을 붙여준 담배를 피우는 인자한 모습의 호랑이를 그린 그림도 있다.

토끼

민담이나 설화 속의 토끼는 약하지만 민첩하고 영특한 동물로 묘사된다. 『별주부전』에서 토끼가 용왕과 거북이를 속이는 영악한 동물로 등장하는 것이 대표적인 예다. 민화에서는 흔히 토끼가 달에서 방아를 찧는 장면이 묘사된다. 토끼와 달이 관련된 설화 중 대표적인 것이 '제석천 설화'이다. 제석천이 자신을 위해

소신燒身 공양을 서슴지 않은 토끼를 갸륵하게 여겨, 만인이 우러러볼 수 있도록 토끼를 달에 올려 두었다는 내용이다.

또한 사람들은 달과 토끼를 다산과 풍요의 상징으로 여겼다. 토끼가 산다는 달의 만월 주기가 여성의 생리 주기와 유사하고, 해의 양적陽的인 속성과 대비되는 달의 음적陰的인 속성을 여성과 관련된 것으로 인식했

_ 〈쌍토도〉, 마군후, 조선 후기, 서울대학교박물관.

기 때문이다. 토끼의 윗입술 모양이 여음女陰과 비슷하다는 점 역시 토끼가 다산의 상징이 된 또 하나의 이유가 되었다.

민화에서는 토끼 두 마리가 달을 배경으로 방아를 찧고 있는 모습이나 풀밭에서 놀고 있는 장면을 그린 그림들이 눈에 띈다. 전통 회화 중에서는 조선 후기의 화가 마군후馬君厚가 그린 〈쌍토도〉雙兎圖가 전해지는데, 토끼 두 마리가 서로 몸을 의지한 채 편안한 자세로 앉아 있는 모습을 그렸다. 화폭에 쓰인 화제畵題의 내용을 보면 화의畵意가 읽힌다.

"해 속의 까마귀와 좋게 서로 대하거니, 월궁이라 사냥개가 안들 무얼 근심하리."(日中好與陽烏對 月殿那愁獵犬知)

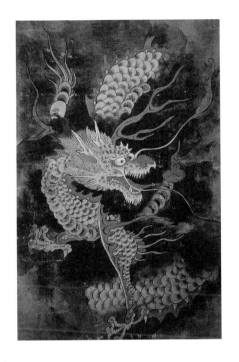

_ 〈운룡도〉, 작자 미상,
조선 후기, 개인 소장.

용

용은 십이지 동물 중 유일한 상상의 동물이다. 봉황, 기린, 거북과 함께 사령四靈의 하나인 용은 실존하는 동물들의 장점을 두루 갖추었고, 무궁무진한 조화의 능력을 가지고 있다. 용은 인간의 상상력에 의해 태어났지만 인간 생활의 여러 방면에 깊이 관여했다. 용은 구름을 일으키고 비를 내리며, 땅과 하늘에서 자유로이 활동할 수 있는 능력을 가진 존재이다. 이런 능력 때문에 용은 민간에서 풍농과 풍어를 가져다주는 영물로 신앙되었다.

용은 또한 조화와 은현隱現의 능력이 무궁무진하여 호법신, 또는 호국신의 역할을 했고, 사귀邪鬼를 물리치고 복을 가져다주는 벽사의 선신善神으로도 인식되었다. 용은 다른 동물들이 긍정과 부정의 양면을 동시에 지닌 것과 달리 오직 긍정적인 의미만 지니고 있는 것이 특징이다.

십이지 동물 그림 중 가장 많이 볼 수 있는 것이 용 그림인데, 그만큼 용이 전통사회에서 생활 깊숙이 자리 잡고 있었다는 증거일 것이다. 궁궐에서는 전각 내부를 장식하는 운룡도 형식으로 그려지고, 동쪽 궐문을 지키는 용은 창룡蒼龍(청룡靑龍)의 모습으로 그려진다. 그런가 하면 세시에 민가의 대문을 지키는 벽사·수호

의 신으로, 화룡기우제畫龍祈雨祭에서는 비를 몰고 오는 신체神體로 그려진다. 또한 용은 출세의 기원을 담은 어변성룡도魚變成龍圖의 주인공이 되기도 한다.

한편 용은 무화巫畵에서 용궁에 사는 용왕님의 모습으로 그려지기도 한다. 용왕도는 대개 관을 쓰고 도포를 입고 여의주를 손에 든 채 근엄한 표정을 짓고 있는 모습의 노인과 그 아래에 인물을 휘감고 있는 용이 그려진다. 전통 회화의 용 그림 중 대표적인 것으로 김응환金應煥(1742~1789)의 〈운룡도〉雲龍圖, 최북의 〈의룡도〉醫龍圖가 있고, 무화와 민화 중에도 용 그림이 많다.

뱀

뱀은 현실에 있어서는 공포와 혐오의 대상, 또는 흉물로 배척되었다. 그러나 민간신앙 속에서는 신적인 존재로 신앙되었고, 관념 속에서는 영생과 다산, 다복의 상징으로 여겨지기도 했다. 겨울에 자취를 감추었다가 봄에 다시 땅에서 나와 허물을 벗고 성장하는 뱀의 끈질긴 생명력은 치유, 재생, 영생의 상징으로 자리 잡았고, 이러한 인식은 뱀을 남성의 양기와 회춘을 돕는 보양식의 자리에 올려놓았다. 또한 다산의 상징성은 많은 재물과 행복을 가져다주는 업신業神의 의미로 확대되었다.

말

말이 긍정적 의미를 얻게 된 것은 건강한 생동감, 활달한 운동성, 빠른 속도감에 기인한다. 말의 생동감과 역동성은 죽은 자

의 영혼을 천상으로 인도하는 영매자靈媒者, 또는 하늘의 사신 역할을 하는 동물로서 상징성을 얻게 된 주요 원인이 되었다. 한편으로 말은 강한 양성陽性이라는 점에서 액이나 병마를 쫓는 방편으로, 마을을 지키는 수호신으로 신앙되기도 했다.

말 그림 중에서 가장 오래된 것은 경주 천마총에서 출토된 〈천마도〉天馬圖(기린이라는 설도 있음)이다. 이 유물은 영매자로, 또는 조상신의 탈것으로 애용되었던 말의 모습을 잘 보여준다. 말 안장 양쪽에 늘어뜨린 목제木製 장니障泥 표면에 장식된 이 말 그림은 회화적 표현이 매우 뛰어나다. 고구려 벽화 고분이나 고려 말 공민왕恭愍王(1330~1374)의 〈천산대렵도〉天山大獵圖에도 말이 등장한다. 조선시대 윤두서尹斗緖(1668~1715)의 〈유하백마도〉柳下白馬圖, 윤덕희尹德熙(1685~1776)의 〈미인기마도〉美人騎馬圖, 〈임계세마도〉臨溪洗馬圖 등도 유명하다.

양

한자의 '선'善, '의'儀, '미'美, '상'祥 글자에 양羊자가 들어 있는 것을 볼 수 있듯이 양은 예로부터 선하고 의롭고 상서로운 동물로 인식되었다. 양은 자기 희생으로 인간에게 큰 복을 가져다주는 동물로 여겨졌는데, 그것은 신에게 바치는 제물로 양을 많이 사용한 것에 연유한다.

한편, 양羊(yáng)과 양陽(yáng)은 발음이 서로 같은 점을 이용하여 양 세 마리를 그려 삼양회태三陽回泰(양기가 강해져서 만물이 성장하기 시작함)의 뜻을 나타내기도 한다. 양은 가던 길로 되돌아오는 고

지식한 성격을 가지고 있어서 정직함의 상징이 되었으나, 다른 한편으로 이런 성격 때문에 부자가 되지 못한다는 말이 생겨나기도 했다.

현존 작품으로 고려 공민왕의 〈이양도〉二羊圖와 작자 미상의 〈산양도〉山羊圖가 있고, 도자기로는 원주 법천리 고분 출토 청자양靑瓷羊 등이 있다.

원숭이

원숭이는 동물 가운데서 인간을 가장 많이 닮은 동물로, 꾀와 재주가 많고 흉내를 잘 내는 동물이다. 그러나 꾀와 재주가 많다는 점이 오히려 부정적 요소가 되기도 한다. 원숭이가 서식하지 않는 우리나라에서 원숭이에 대한 관념은 전설이나 설화 등 간접 경험을 통해 형성되었다.

원숭이 그림으로는 장승업張承業(1843~1897)의 〈산수영모절지〉 10폭 중에 포함된 원숭이 그림, 윤엄尹儼(1536~1581)의 〈원록도〉猿鹿圖 등 몇 작품이 전한다. 장승업의 그림은 멀리 있는 폭포를 배경으로 원숭이가 복숭아나무 위에서 노는 모습을 그렸고, 윤엄의 작품은 포도를 든 원숭이가 나무 위에 앉아 밑을 지나는 사슴을 놀리는 장면을 그렸다. 원숭이와 사슴이 함께 등장하는 그림은 녹수

_ 〈원록도〉, 윤엄, 조선, 16세기, 국립중앙박물관.

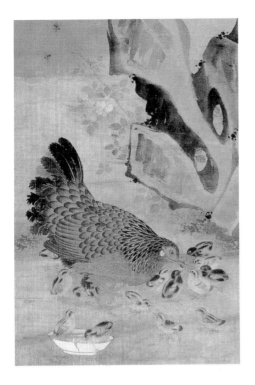

_ 〈모계영자도〉, 변상벽,
조선, 국립중앙박물관.

祿壽를 기원하는 의미가 있다. 원숭이를 단독으로 그린 것은 높은 벼슬자리에 오른다는 뜻을 가지고 있는데, 그것은 원숭이를 뜻하는 한자 후猴의 중국식 발음과, 제후帝侯를 뜻하는 후侯의 발음이 모두 후(hóu)로서 같기 때문이다.

닭

민속에서 닭은 어둠 속에서 새벽을 알리는 상서롭고 신비로운 길조로 통한다. 옛사람들은 닭이 울면 어둠이 걷히고 동시에 여러 잡귀들도 물러간다고 믿었기에 닭을 주력呪力을 가진 동물로 인식하였다. 『주역』에서도 닭을 여명이 시작되는 손巽의 방위, 즉 남동쪽에 배치하고 있다.

닭 그림의 경우 닭만을 단독으로 그린 것도 있고 국화나 화초 사이에서 노는 장면을 그린 것도 있다. 닭이 한 마리만 등장하는 것은 벽사를 목적으로 하는 그림인 경우가 많다. 닭 그림을 잘 그린 사람으로 조선 숙종 때 화가 변상벽卞相璧(?~?)이 있다. 그의 〈모계영자도〉母鷄領子圖는 어미 닭과 여러 마리의 병아리를 그린 것으로, 오복의 하나인 자손 번창의 의미를 담고 있다. 이징李澄(1581~?)의 작품으로 전해지는 〈금궤도〉金櫃圖에도 닭이 등장한

다. 신라의 김알지 설화와 관련된 이 그림은, 옛날 호공이라는 사람이 밤에 월성을 지나가다가 금궤가 걸린 나뭇가지 밑에서 흰 닭이 울고 있는 것을 이상히 여겨 궤를 열어보니 동자가 나왔다는 설화의 내용을 그린 것이다.

닭 그림 중에는 '관상가관'冠上加冠의 의미를 지닌 것도 있다. 장승업의 〈관상가관도〉가 그 예인데, 화폭 아래쪽에 닭을, 위쪽에 맨드라미(계관화鷄冠花)를 배치하였다. 이것은 관(닭 벼슬. 계관鷄冠) 위에 또 관(계관화)이 있는 형국을 묘사한 것으로, 감투를 거듭 쓰면서 출세한다는 의미가 있다. 그리고 수탉이 우는 모습을 그린 〈공계도〉公鷄圖는 부귀공명을 상징한다. 공계명公鷄鳴을 줄인 공명公鳴의 발음(góng míng)이 부귀공명의 공명功名과 같은 점에 착안한 것이다.

개

개는 사람과 가장 친한 동물로, 항상 사람 주변에 있으면서 한 식구처럼 귀여움을 받아 왔다. 기질이 영리하고 의리가 강

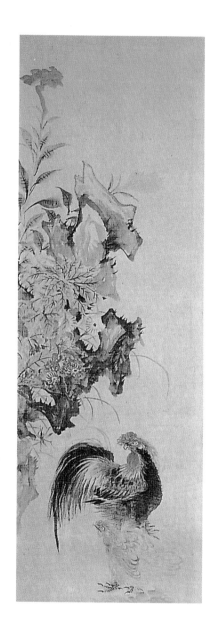

_〈관상가관도〉, 장승업, 조선 말기, 서울대학교박물관.

_ 〈긁는 개〉, 김두량, 조
선, 18세기, 국립중앙박
물관.

하여 충견忠犬과 의견義犬 이야기의 주인공이 되기도 한다. 민간에
서 개가 벽사의 능력을 가진 동물로 인식된 것은, 개의 후각과 청
각이 예민하여 미세한 냄새나 작은 움직임도 놓치지 않기 때문이
다. 한편 무속의 저승 설화에서는 개가 이승과 저승을 연결하는
메신저의 기능을 수행하는 경우도 있다.

　　개 그림은 크게 벽사용과 감상용으로 분류된다. 벽사용 그림
은 민화와 전통 회화에서 공히 나타나는데, 개를 단독으로 그리
는 것이 보통이다. 같은 상징성을 가진 개 그림이 고구려 각저총
의 전실과 현실의 통로 왼편 벽면에도 그려져 있다. 김두량의 〈긁
는 개〉, 이희영李喜英(?~1801)의 〈견도〉는 한 마리의 개를 그린 그

림이다. 한때 김홍도 작품으로 잘못 소
개되었던 〈맹견도〉猛犬圖도 유명한 작품
이다.

감상용 개 그림에는 대개 여러 마
리의 개가 등장한다. 이암李巖(1499~?)
의 〈화조구자도〉花鳥狗子圖, 〈모견도〉母犬
圖가 그 대표작이다. 나무와 개를 함께
그린 그림을 벽사용 그림으로 보는 견
해도 있다. 나무 수樹의 발음(shú)이 지
킬 수守의 발음(shǒu)과 유사하고, 개 술
戌의 발음(xū)과 지킬 수守의 발음 역시
비슷하다는 데 근거한다.

_ 〈화조구자도〉, 이암,
조선, 16세기, 호암미술
관.

돼지

민속에서는 돼지가 재산과 복의 근원이며 집안의 수호신이
라는 관념이 강하다. 돼지꿈을 길몽으로 해석하고, 장사꾼들이
정월 상해일上亥日에 가게 문을 열며, 돼지 그림을 부적처럼 거는
풍속 등은 모두 돼지에 관한 이런 관념을 배경으로 한다. 돼지는
신화에서 신통력을 지닌 동물, 제의祭儀의 희생犧牲, 재산이나 복
의 근원, 집안의 재신財神을 상징하는 등 그 의미가 다양하다. 하
지만 속담에서는 탐욕스럽고, 더럽고, 게으른 동물로 그려지기도
한다.

전통 회화에서 돼지 그림은 찾아보기 어렵다. 돼지 그림의 경

우 해방 이후에 그려진 소위 이발소 그림에서 나타나기는 한다. 대개 수많은 새끼를 거느린 암돼지를 그리고 있는데, 사업이 번창하고 재산이 불어나기를 바라는 마음이 담겨 있다.

십이지 동물의 상징적 의미는 동물 자체의 습성이나 성격, 습관 등을 인간 중심적으로 해석한 경우가 많다. 전통 회화 중에도 십이지 동물인 쥐, 소, 호랑이, 토끼 등을 그린 그림이 있지만 이와 같은 그림을 감상할 때 유의할 것은 그림의 동물이 반드시 십이지 사상과 관련된 화의畫意를 표현한 것은 아니라는 점이다. 현존하는 전통 동물화는 십이지 그림으로 그린 것이 거의 없고, 대개 야생동물이나 가축을 그린 것, 또는 유교·도교·무속신앙의 관점에서 본 동물을 그린 것이 대부분이다. 그러므로 십이지 동물이 전통 회화에서 어떻게 묘사되었는지를 참고하는 정도로 만족하는 것이 좋을 것이다.

나. 고전 속의 십이지 동물

동물 자체의 습성이나 성격 등을 인간 중심적으로 해석한 앞의 경우와 달리 고전이나 성현의 일화 등과 관련되어 또 다른 상징성을 얻게 된 경우도 있다. 십이지 동물에 관한 내용은 『시경』詩經, 『후한서』後漢書, 『장자』莊子, 『전국책』戰國策, 『사기』史記 등 여러 고전과 사서史書 속에 전개되어 있는데, 그 내용이 후세 사람들의

1 중국 전한前漢 시대의 유향劉向이 동주東周 후기인 전국시대 전략가들의 책략을 수집하여 편집한 책.

십이지 동물에 대한 관념 형성에 큰 영향을 미쳤다.

그런데 위에서 열거한 고전과 사서에 기록된 십이지 동물에 얽힌 이야기는 조선 중기 학자 장유張維(1587~1638)의 「십이진시」十二辰詩(『계곡집』谿谷集)에 종합되어 있어 위에 열거한 고진을 일일이 읽어야 하는 수고를 덜어준다.

「십이진시」에 인용된 시어는 당대 사람들이 흔히 사용한 관용어 또는 숙어를 바탕으로 이루어져 있다. 그렇기 때문에 주제어 내용과 그 유래를 살펴보면 각 십이지 동물에 대한 옛사람들의 관념이 드러난다. 내용을 구체적으로 검토하기에 앞서 시 전체를 우선 감상해 보기로 하자.

석서 시를 지을 필요도 없고	有詩不須賦碩鼠
우각 노래 부를 필요도 없나니	有歌不須叩牛角
호혈虎穴의 범 새끼 얻는 일(探虎取) 어찌 나의 일이리오	探虎取子豈我事
망제忘蹄라 이제는 유유자적하노라	得兎忘蹄堪自適
용 잡는 재주 기막혀도 결국 소용없는 법	屠龍雖巧竟無用
모든 일이 그야말로 사족蛇足이 되었나니	萬事眞成蛇着足
하택 수레에 조랑말 매어 타고	下澤之車款段馬
한 말 술에 양고기, 복랍伏臘²을 즐기면 그뿐인 걸	斗酒烹羊娛伏臘
원숭이 나무 잃고 벌벌 떨고 있는데	騰猿失木只掉慄
닭싸움시키는 어린애들 집안에 황금이 가득가득	鬪鷄小兒金滿屋
마침 자허 추천하는 구감이 있으리니	會有狗監薦子虛

2. 삼복三伏과 납일臘日을 아울러 이르는 말.

68

돼지 간 때문에 안읍에 폐를 끼치지 말지어다　　　莫將猪肝累安邑

(한국고전번역원 자료)

　　위의 내용에서 보듯이 이 시는 석서碩鼠, 고우각叩牛角, 호혈虎穴, 득토망제得兎忘蹄, 도룡屠龍, 사족蛇足, 단마段馬, 팽양烹羊, 승원騰猿, 투계鬪鷄, 구감狗監, 저간猪肝 등 십이지 동물과 관련된 고전의 내용을 인용하고 있다. 각 주제어별로 그 유래를 살펴보면 동물이 가진 상징적 의미를 알 수 있다.

석서碩鼠(큰 쥐)

　　『시경』 위풍魏風 「석서」碩鼠 시에 나오는 말이다. 「석서」 시는 "큰 쥐야, 큰 쥐야, 우리 기장 먹지 마라. 삼 년 너를 섬겼는데 나를 돌보지 않는구나. 이제는 너를 떠나 저 즐거운 땅으로 가련다. 즐거운 땅, 즐거운 땅이여! 거기 가면 내 편히 살 수 있겠지"(碩鼠 碩鼠 無食我黍 三歲貫女 莫我肯顧 逝將去女 適彼樂土 樂土樂土 爰得我所)로 시작된다. 큰 쥐를 3년 동안 섬겼는데도 나를 돌봐주지 않으니 그를 떠나 낙토에 가서 편히 살겠다는 뜻이다. 이에 연유하여 쥐가 백성을 고달프게 하는 폭군의 상징이 되었다.

고우각叩牛角(쇠뿔을 두드림)

　　춘추시대의 위衛나라 사람 영척寧戚에 얽힌 이야기와 관련되어 있다. 영척은 고고한 덕을 갖추었지만 몸을 낮추어 제齊나라 동문 밖에서 장사로 먹고 살았다. 어느 날 밤 제나라 환공桓公이

잠행 길에 동문 밖을 지나가다가 늙은 소의 뿔을 두드리며 노래 부르는 영척의 모습을 보게 되었다. 그 모습을 본 환공이 "저 사람은 도를 얻은 현인이니 그를 불러 공경公卿의 벼슬을 내리고 나를 보필케 하라"고 신하에게 명했다는 일화가 전한다. 이에 연유해서 소는 '덕을 갖추고 있으면 그것이 스스로 드러난다'는 교훈을 상기시키는 동물로 인식되었다.

호혈虎穴(호랑이 굴)

"호랑이 굴에 들어가지 않으면 호랑이 새끼를 얻지 못한다" (不入虎穴 不得虎子)고 한 후한 반초班超의 고사와 관련되어 있다. 반초가 명제明帝 때 서쪽 오랑캐 나라인 누란樓蘭에 사신으로 가서 상객上客으로 후한 대접을 받고 있었다. 그런데 어느 날 갑자기 접대 태도가 돌변하므로 그 이유를 알아보니, 흉노 군사가 궐내에 주둔하고 있었기 때문이었다. 위험을 직감한 반초는 즉시, "호랑이 굴에 들어가지 않고는 호랑이 새끼를 잡지 못한다"고 하면서 일행과 더불어 흉노 진영을 먼저 습격하여 불을 지르고 닥치는 대로 죽였다. 이 일이 있은 후 인근 50여 오랑캐 나라들이 한나라를 상국上國으로 섬기기 시작했다고 한다. 이후 '호랑이 굴' 이야기는 '큰 성공을 거둬 이익을 취하려면 모험을 감수해야 한다'는 의미를 나타내는 상징이 되었다.

3. 중국 한漢·위魏시대 서역 여러 나라 중 하나. 신강성 타림분지의 가장 동쪽에 위치해 있었음.

득토망제得兎忘蹄(토끼를 잡은 후 올가미를 잊다)

뜻을 일단 이룬 뒤에는 그 방편에 더 이상 집착하지 않는다는

의미로 쓰인다. 『장자』莊子 「외물」外物 편에서 "통발은 고기를 잡기 위한 것이니 일단 잡으면 필요가 없고, 올가미는 토끼를 잡기 위한 것이니 일단 잡으면 더 이상 생각할 필요가 없다"(筌者所以在魚 得魚而忘筌 蹄者所以在兔 得兔而忘蹄)라고 한 데서 유래했다. 이에 연유하여 토끼는 '방편에 집착하지 않음'을 상기시키는 상징어가 되었다.

도룡술屠龍術(용 잡는 기술)

옛날 주평만朱泙漫이란 자가 지리익支離益이라는 사람에게 천금을 주고 3년 만에 용 잡는 기술을 익혔으나 막상 이 세상에서는 도무지 써먹을 일이 없었다는 이야기와 관련된 말이다. 장자는 『장자』 「열어구」列御寇에서, 도룡술에 대해 "배우는 것은 좋은 일이긴 하나 무턱대고 배우는 것보다는 배울 가치가 있는지를 먼저 따져보는 일이 중요하다"고 설파했다. 이에 연유하여 쓸데없는 기술을 말할 때 '용 잡는 기술'이라는 말이 흔히 쓰인다.

사족蛇足(뱀의 발)

초나라 재상 소양昭陽이 위나라를 정벌한 후 그 위세로 제齊나라까지 공격하려 할 때 진진陳軫이라는 사람이 그를 말리려 찾아갔다. 당시 소양은 전승의 공로로 이미 재상 자리에 올랐던 터였다. 진진은 소양에게 "지금의 명성만으로도 족한데 싸움을 계속하려는 것은 뱀의 발(蛇足)을 그려 넣는 것과 다르지 않다"고 말했다. 여기서 말한 '사족'은 '화사첨족'畵蛇添足의 준말로, 그 어원

은 다음과 같다.

초나라의 사제司祭를 맡은 사람이 시종들에게 술을 주었다. 사람 수에 비해 술의 양이 모자랐기 때문에 시종들은 가장 빨리 뱀을 그린 사람이 혼자 술을 다 먹기로 합의했다. 이윽고 그림을 가장 빨리 그린 사람이 "나는 발까지도 그릴 수 있다"고 여유를 부리며 뱀의 발을 그린 후 술을 마시려 했다. 그때 다른 사람이 "원래 뱀에게는 발이 없다"며 술잔을 빼앗아 마셔 버렸다. 이 이야기는 『전국책』「제책」齊策 권2에 전한다.

단마段馬(조랑말)

후한 때의 마원馬援이라는 사람이 고생스럽게 남쪽 지방을 정벌하면서 "하택거下澤車(질퍽거리는 습지를 통과할 수 있는 가벼운 수레)에 조랑말을 매어 타고서, 향리에서 좋은 사람이라는 말을 들으며 살 수만 있다면 얼마나 좋겠는가"라고 했다. 이에 연유하여 조랑말이 고향 마을에서의 편안한 생활을 묘사하는 상징어로 쓰이게 되었다. 이 이야기는 『후한서』後漢書「마원전」馬援傳에 나온다.

팽양烹羊(삶은 양고기)

양은 다정한 술자리를 묘사하는 시어詩語로 자주 쓰인다. 여름철 삼복三伏과 겨울철 납일臘日에 지내는 제사 때 사람들이 삶은 양고기를 안주 삼아 술을 마시며 즐긴 것에서 유래했다.

4. 중국 남북조시대의 송宋나라 범엽范曄이 편찬한 기전체 역사서. 광무제에서 헌제에 이르는 후한의 13대 196년 역사를 기록함.

등원騰猿 (나무 위의 원숭이)

나무에서 떨어진 원숭이를 혼란한 세상을 만나 고달픈 생활을 하는 사람에 비유한 것이다. 원숭이들이 큰 나무 위에서 걱정 없이 지내다가 가시나무 사이로 떨어진 뒤에는 "오직 눈치를 살피고 벌벌 떨면서 산다"(危行側視 振動悼慄)는 말이 『장자』莊子「산목」山木 편에 나온다.

조선시대의 여러 기록을 보면 원숭이가 매우 부정적인 의미로 묘사되어 있다. 예컨대 '속임수에 능한 원숭이', '천한 동물', '관복을 입은 원숭이'(격에 맞지 않음을 상징), '몸가짐이 거리낌 없고 방자한 원숭이', '여우와 원숭이의 속임수' 등과 같은 표현이 많다.

투계鬪鷄 (닭싸움)

당나라 현종이 닭싸움을 좋아해서 계방鷄坊을 설치한 뒤 어린이 500명을 뽑아 수탉을 훈련시키도록 명령했는데, 특히 7살짜리 가창賈昌이란 소년이 닭의 말을 알아듣고 취급을 잘 했으므로 크게 총애를 받았다는 이야기에서 유래한다. 이에 연유하여 닭은 '임금의 비위를 맞추어 총애를 받아 출세한 사람'을 상징하는 동물로 비유되었다.

구감狗監

구감은 한나라 때 개를 전문적으로 사육·훈련시키는 일을 맡았던 내관의 이름이다. 무제 때 한나라 문학을 대표하는 부賦의 대가 사마상여司馬相如가 있었다. 그가 지은 「자허부」子虛賦를 읽고

5. 한문 문체의 하나로, 작자의 생각이나 눈앞의 경치 같은 것을 있는 그대로 드러내 보임.

황제가 찬탄해 마지않자 당시 구감 벼슬을 하던 촉蜀나라 사람 양
득의楊得意가 "사마상여는 나의 고향 사람"이라며 추천했다는 고
사가 있다. 이로써 구감은 지연地緣으로 인해 출세하는 것을 뜻하
는 상징어가 되었다. 『사기』史記 「사마상여전」에 이 이야기가 전
한다.

저간猪肝(돼지의 간)

　　후한 때 민공閔貢이라는 사람이 안읍安邑에 살 때, 늙고 병든
데다 집이 가난해서 좋은 고기를 사 먹지 못하고 돼지 간 한 조각
만 겨우 사서 연명했다. 어느 날 정육점 주인이 그것마저도 팔지
않으려 하자 민공의 어려운 사정을 알게 된 안읍 현령이 주선하
여 매일 사 먹을 수 있도록 배려했다. 후에 이 사실을 알게 된 민
공은 "내가 어찌 먹는 것 때문에 안읍에 폐를 끼칠 수 있겠는가"
라고 하며 그 고을을 떠났다는 고사가 『후한서』「주섭황헌등전
서」周燮黃憲等傳序에 전한다. 이에 연유하여 돼지 간은 '공사公私를
분명히 한다'는 상징어로 사용되었다.

III
한국의 십이지 미술

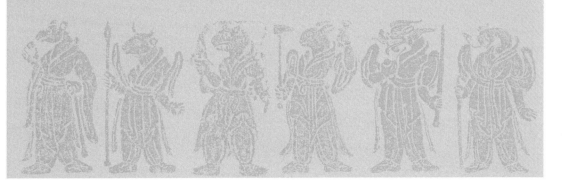

1 | 십이지 사상의
한반도 전래와 정착

우리나라에서 십이지가 언제부터 시간과 방위 개념으로 사용되었고 기년紀年이나 기일紀日에 응용되었는가에 관한 내용은 명쾌히 밝혀져 있지 않다. 그러나 관련 유물, 또는 『삼국유사』 등 역사 기록을 통해 그 정착의 양상을 짐작해 볼 수는 있다.

삼국시대에 십이지를 기년이나 기일에 응용한 사실을 알려주는 기록이 『삼국유사』 「사금갑」射金匣에 보인다. 이야기는 신라 소지왕(또는 비처왕)이 못 속에서 나온 노인이 전해 준 편지 덕에 죽을 고비를 넘겼다는 내용이다. 그중에 "왕비와 정을 통하고 장차 왕을 해치려 했던 중을 처형한 이후 매년 정월 상해일上亥日·상자일上子日·상오일上午日에 모든 일을 삼가고 행동을 조심케 했으며, 정월 보름을 오기일烏忌日이라 하여 까마귀에게 찰밥을 공양하는 풍속이 생겼다"는 대목이 있다. 이를 통해서 5세기경 신라에서 십이지가 기일에 응용되었다는 것과 정월에 처음 맞이하는 돼지의 날, 쥐의 날, 말의 날 등을 근신하는 날로 정한 풍습이 있

었음을 알 수 있다.

5세기 초 신라에서 기년이나 기일에 십이지를 사용한 사실은 유물에서도 밝혀진다. 국립경주박물관 소장 호우총 출토 명문청동합(415)에 '乙卯'(을묘)라는 선각 글씨가 새겨져 있고, 명문은합(451)에 새겨진 '太歲在卯三月'(태세재묘삼월), '太歲在辛三月'(태세재신삼월)이라는 명문에서도 '卯'(묘), '辛'(신) 등의 간지가 보인다. 특히 주목되는 유물은 같은 박물관에 소장된 2개의 뼈항아리인데, 그중 하나의 뚜껑에 '子·丑·寅·卯·辰·巳·午·未·申·酉·戌·亥'(자·축·인·묘·진·사·오·미·신·유·술·해)의 12글자가 같은 간격으로 선각되어 있고, 다른 항아리에도 12글자가 항아리의 몸에 돌아가며 새겨져 있다. 이것은 십이지가 장례 문화와 관련되어 있음을 잘 보여 주는 것이다. 이와 같은 십이지 문자 장식은 후에 십이지용十二支俑과 무덤 외부 장식용 십이지신상 형태로 발전하게 된다.

백제에도 기일과 방위 개념으로 십이지를 사용한 사실을 알려주는 유물이 있다. 무령왕릉 출토 지석誌石이 그 예인데, 모두 2매로 구성된 이 지석에는 백제 25대 무령왕(재위 501~523)과 왕비의 능을 조성할 때 지신地神에게 능역으로 사용할 땅을 사들인다는 내용이 기록되어 있다.

즉, 지석에 새겨진 "寧東大將軍百濟斯麻王年六十二歲癸卯年五月丙戌朔七日壬辰崩到乙巳年八月癸酉朔十二日甲申安曆登冠大墓立志如左"라는 글 중에서 '癸卯'(계묘), '丙戌'(병술), '壬辰'(임진), '乙巳'(을사), '癸酉'(계유), '甲辰'(갑신) 등의 간지가 확인된 것이다.

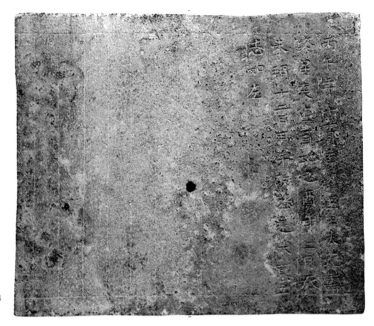

_ 무령왕릉 지석, 백제, 6
세기, 국립공주박물관.

　　왕릉의 지석 뒷면에는 절단된 서쪽의 한 변만 제외하고는
동·남·북쪽의 방위 간지가 새겨져 있는데, 이것은 능묘에 관한
방위도이면서 능역도陵域圖를 겸한 것으로 여겨진다.

　　무령왕릉에서는 지석과 함께 십이지 문자를 새긴 동경도 발
견되었다. 청동신수경靑銅神獸鏡으로 명명된 이 동경은 중앙의 꼭
지를 둘러싼 정방형 공간 안에 12개의 돌기와 십이지 문자가 새
겨 있다. 이것은 십이지가 십간과 더불어 6세기 이전부터 기년,
기일과 함께 방위 개념으로도 사용되었음을 확인해 준다.

　　또한 고구려에서도 십이지를 기년과 기일에 사용했다는 증거
가 강서 덕흥리 고분에서 발견된다. 덕흥리 고분은 다양한 내용

의 벽화뿐만 아니라 600여 글자에 달하는 묵
서로 유명하다. 묘지명과 함께 벽화 내
용에 관한 설명문이 벽화마다 붙어
있는데, 묘지명에서 '年七七壽'(연칠
칠수), '永樂十八年'(영락십팔년), '太
歲在戌申十二月辛酉朔卄五日'(태세
재술신십이월신유삭입오일) 등의 묵서가
판독되었다. 덕흥리 고분이 408년에
조성된 것이므로 5세기 전반에 이미 십이
지가 기년과 기일에 사용되었음을 알 수 있다.

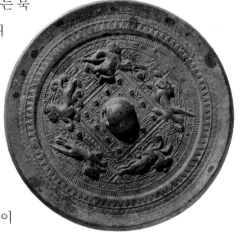

_ 무령왕릉 출토 청동신
수경, 백제, 6세기.

2 | 한국 십이지신상의 종류

십이지 사상의 근원인 중국 십이지 미술의 역사는 무덤 속에서 시작되었다. 시신과 함께 부장된 묘지墓誌나 묘지함墓誌函에 선각된 십이지 동물상이 그 시초로, 그것은 무덤 주인이 시진時辰을 알 수 있게 하기 위한 배려였다. 시간의 흐름에 따라 십이지 동물은 도교와 관련을 맺으면서 신격화되어 수수인신獸首人身 또는 수관인신獸冠人身 형태로 변했으나 대부분 무덤을 벗어나지 못했고, 따라서 종류가 다양하지 못하다.

한편, 일본의 십이지 미술은 아스카 고분의 십이지신상 벽화에서 볼 수 있는 것처럼 도입 초기에는 사신四神과 함께 그려졌다. 그러나 일본의 경우에는 우리나라 왕릉에서 볼 수 있는 것처럼 십이지신상을 무덤 외부 호석護石에 새긴 예를 찾기 어렵다. 대신에 십이지 동물을 불교의 약사여래 십이신장과 결합시킨 수관인신형의 신상 조성이 성행했다.

한국 십이지 미술의 기본 성격은 중국과의 교류 및 전파와 관

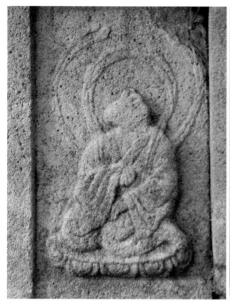
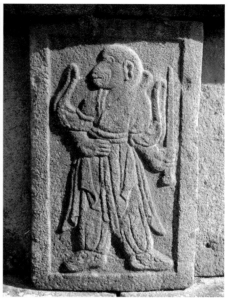

련이 깊다. 그러나 한국은 중국식 십이지 미술에 새로운 해석을 가하여 한국적 십이지 미술을 발전시켰는데, 그 종류가 실로 다양하다. 유적·유물을 살펴보면 다음 몇 가지로 분류된다.

‒ 평복 수수인신 좌상(왼쪽), 원원사지 삼층석탑.
‒ 평복 수수인신 무장입상(오른쪽), 김유신묘.

평복 수수인신상

사람 몸에 짐승 머리를 가진 십이지신상으로, 도포 형태의 평복을 입고 있는 것이 특징이다. 경주 원원사지 삼층석탑 기단부의 십이지신상과 국립경주박물관 소장 석제 십이지신상, 경주 화곡리 출토 석제 십이지신상 등을 대표적 사례로 들 수 있다. 부장용 명기明器 중에 이런 형태의 십이지신상이 많은데, 재료는 석제, 토제, 청동제가 있고 자세는 입상과 좌상이 있다.

중국인들은 어떤 추상적 대상을 신격화할 때 소매 넓은 도포나 조복朝服을 입은 인간 모습으로 형상화하는 방법을 썼는데, 수수인신형 십이지신상 역시 그 같은 배경을 가지고 있다. 그러나 한국의 수수인신형 십이지신상은 창·칼·검·도끼·방망이 등 무기를 들고 있는 경우가 많다. 경주의 김유신묘, 전傳 신문왕릉(황복사지 호석), 헌덕왕릉 등의 십이지신상이 대표적 사례인데, 이것은 통일신라 십이지 미술이 중국의 그늘에서 벗어나 독자적 영역을 개척하였음을 확인시켜 주는 깃이다.

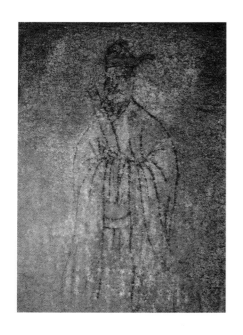

_ 평복 수관인신상, 파주 서곡리 고분.

평복 수관인신상

이 십이지신상의 특징은 전신이 사람 모습이라는 점이다. 머리에 관을 쓴 문관文官이 소매 넓은 도포를 입고 두 손을 앞에 모으고 있거나 홀笏(조선시대에 벼슬아치가 임금을 만날 때 손에 쥐던 물건)을 든 형태로 묘사된다. 각 십이지신상의 형태는 기본적으로 같지만 동물 모습을 관식冠飾으로 붙여 방위와 십이지신의 종류를 구별하고 있다. 이런 형태의 십이지신상은 고려시대에 무덤 내벽에 그려지기 시작하여 조선시대 왕릉의 호석에 이르기까지 꾸준히 그

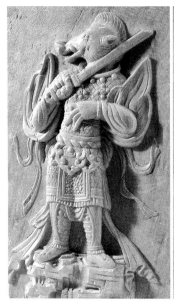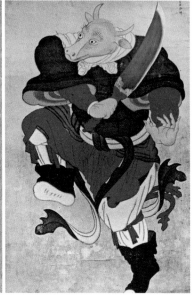

_ 갑옷 수수인신 무장입
상(왼쪽), 김유신묘.
_ 무관복 수수인신 도무
상(오른쪽), 통도사.

생명력을 이어갔다.

갑옷 수수인신 무장상

통일신라시대에는 도포를 입고 무장한 십이지신상과 더불어
갑옷 차림의 무장상도 창안되었다. 원성왕릉·경덕왕릉·흥덕왕
릉·진덕왕릉·성덕왕릉 등의 갑주무장상甲胄武裝像이 그 예이다.
경당頸當·견갑·흉갑과 끈·허리띠·요갑 등으로 이루어진 갑옷을
입고 무기를 든 늠름한 모습이 불법을 수호하는 불교 신장을 닮
았다. 이런 유형의 십이지신상은 약사 십이신장을 비롯한 불교
신장과 연관성을 가지고 있다고 추측된다.

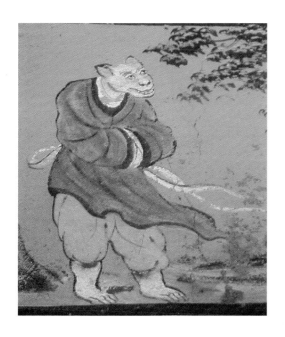

_ 무관복 인의수신 입상,
표충사 명부전.

무관武官 복장을 한 십이지신이 춤추는 모습을 형상화한 것이다. 도무跳舞 십이지신상은 주로 석탑 기단부나 사찰 십이지 번화幡畵 등에 나타나는데, 국립경주박물관 마당의 통일신라시대 석탑 부재, 영양 현일동 삼층석탑, 통도사 십이지 번화 등에서 찾아볼 수 있다. 도무상은 한 발을 땅에 대어 몸의 균형을 잡고 왼쪽 어깨를 추켜올리거나 오른팔을 아래로 내려 뻗어 춤추는 모습을 역력히 보여준다. 특히 번화에 나타난 도무 십이지신상은 그 모습이 마치 장작불을 뛰어 넘나드는 것처럼 활달한 모습이다.

무관복 인의수신상

짐승 머리에 사람의 몸이거나, 사람이 짐승 장식을 한 관을 쓴 일반적인 십이지신상과 달리 이 십이지신상은 쥐, 소, 호랑이 등의 동물이 사람 옷을 입은 형태로 묘사되어 있다. 이것은 인의수신상人衣獸身像 쯤으로 말할 수 있겠는데, 밀양 표충사 명부전 외부 공포벽에서 이 같은 십이지신상을 만나 볼 수 있다. 자세는 도무, 경보競步, 산책, 대련對練 등 여러 가지인데, 모두 온순하고

밝은 표정을 짓고 있는 점과 배경을
경치로 처리한 점이 흥미롭다.

순수 동물상

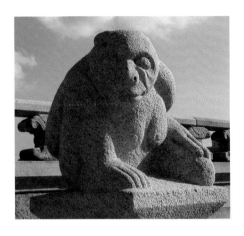

– 순수 동물상, 경복궁 근
정전.

　신격화하지 않은 자연 상태 그대
로의 동물 모습을 보여주는 상이다.
신격神格을 갖추고 있지 않기 때문에
십이지신상이 아니라 십이지 동물상
으로 부르는 편이 옳을 것이다. 이런
유례는 많지 않으며, 경복궁 근정전 월대의 난간 기둥에 올려진
십이지상이 대표적 사례로 꼽힌다.

3 | 십이지 미술의 전개

가. 통일신라시대

통일신라시대의 십이지 미술은 여러 방면에서 다양한 형태로 전개되었다. 부장용副葬用 명기明器부터 왕릉의 외부 호석, 탑, 부도 등 불교 건축물이나 불구佛具 장엄용에 이르기까지 십이지 미술이 널리 활용되었다. 특히 왕릉 호석의 십이지신상은 성격과 형태 면에서 종전의 중국식 십이생초와는 전혀 다른 한국적 조형 세계를 보여준다는 점에서 십이지 미술사적인 의의가 크다.

1) 명기 십이지신상

죽은 사람이 생전에 사용한 기구 또는 관련된 인물, 가축 등을 모조하여 부장하는 풍습은 삼국시대부터 있었다. 부장품 중에서 다른 어떤 것보다 특별한 의미를 갖는 것이 십이지 용俑(나무로 만든 형상)이다. 지금까지 발견된 부장용 십이지신상 유물 중에서

문화재로서 가치가 큰 것은 경주 용강동 고분 출토 청동제 십이지신상을 비롯한 경주 일대 왕릉, 또는 그 주변에서 발견된 십이지신상들이다.

경주 용강동 고분 출토 청동제 십이지신상

1986년 경주 용강동 고분에서 출토된 이 청동제 십이지신상은 신라 지배계급의 것으로 추정되는 석실 무덤에서 발견되었다. 축조 시기와 무덤 주인이 누구인지 정확히 알 수 없으나 함께 발견된 유물들로 미루어 7세기 후반~8세기 전반에 조성된 신라 진골 귀족 무덤으로 추정된다. 이곳에서 28점의 채색 도용陶俑과 함께 출토된 7점의 청동제 십이지신상은 우리나라 고분 발굴사상 최초로 출토된 십이지신상 유물로, 신라시대 장례 문화와 복식服飾 연구에 중요한 자료가 되고 있다.

허리에 요갑腰甲을 두르고 갑옷처럼 생긴 바지를 입었는데, 부드러운 주름이 특징이다. 자세는 선 채로 두 손을 맞잡아 가슴까지 올린 공수拱手 자세를 취했다. 각 신상의 머리에는 뿔 혹은 귀가 표현되었는데, 이것이 동물의 종류를 구별하는 근거가 되고 있다.

출토 당시에는 정북의 자子상에서 시작해 시계 방향으로 십이지신상이 배치되어 있었다. 원래는 각 3점씩 동·서·남·북 네 방향에 배치되었을 것으로 추측되나 5점은 보이지 않고 자子·축丑·인寅·묘卯·오午·미未·신申상만 확인되었다. 무덤 내의 십이지신상은 '무덤 시계'와 같은 성격을 가지고 있으며 동시에 무덤

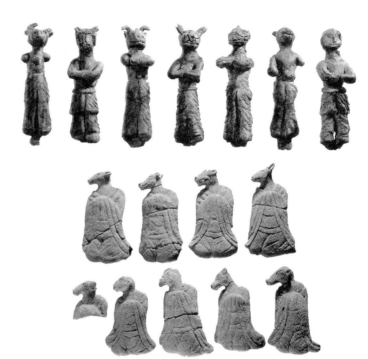

_ 경주 용강동 고분 출토
청동제 십이지신상.

_ 경주 화곡리 출토 소조
십이지신상.

의 주인을 열두 방위의 중심에 두는 기능을 한다.

경주 화곡리 출토 소조 십이지신상

경상북도 경주시 내남면 화곡리에서 출토된 이 십이지신상은
흙으로 빚어 구워 만든 소조상이다. 원래 열두 종류의 십이지상
이 묻혀 있었을 것으로 생각되나 발굴 당시 진辰 · 사巳 · 오午상은
훼손되고 나머지 아홉 개만 수습되었다. 전傳 민애왕릉에서 나온
십이지신상과 마찬가지로 복장은 갑옷이 아닌 평복을 입고 공례
拱禮 자세를 취하였다.

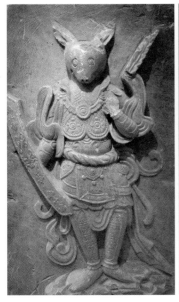
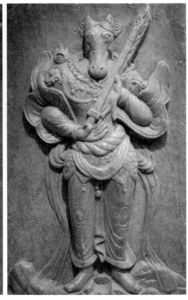

_ 김유신묘 출토 십이지
신상 중 묘卯상(왼쪽)과
오午상(오른쪽).

김유신묘역 출토 십이지신상

김유신묘역에서 출토된 해亥·묘卯·오午상은 높이가 30cm 정도로 작고 갑주무장 형태로 되어 있다. 이것은 호석에 조각된 평복 차림의 무장상과 다른 형태여서 제작 의도가 주목된다.

현재 수습된 것은 3개의 상뿐이지만 당초에는 유酉·자子상도 배치되었을 것으로 추측된다. 그 이유는 열두 방향의 기본 축이 동·남·서·북이고, 동쪽에 이 방위를 관장하는 묘卯상을, 남쪽에 이 방위를 관장하는 오午상을 배치했다면 서쪽과 북쪽에도 그 방위에 해당되는 유酉상과 자子상을 배치했을 것으로 추측되기 때문이다.

이들 십이지신상은 능묘가 완성된 후에 매설된 것으로 보이

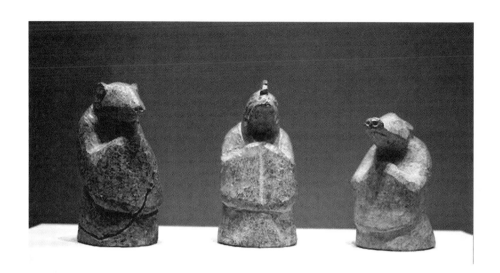

는데 정확한 이유는 알 수 없다. 다만 김유신을 흥무대왕으로 추봉할 당시 '묘'墓에서 '능'陵으로 격을 높인 사실이 있었던 만큼 그때 이 같은 갑주무장형 십이지신상을 묻은 것이 아닐까 추측할 뿐이다. 단국대학교박물관에도 같은 재질과 형태로 된 십이지신상 1점이 소장되어 있으나 아쉽게도 얼굴 부분이 심하게 훼손되어 어떤 동물상인지 알 수 없다.

전傳 민애왕릉 십이지신상

1984년 경주 내남면 망성리의 민애왕릉으로 전하는 능 주변에서 해亥·자子·유酉상 등 3구의 납석제 십이지신상이 발견되었다. 도포를 입고 손을 소매 속에 감춘 채 공수 자세로 무덤을 등진 채 묻혀 있었다. 무덤을 등진 상태로 매장되어 있었다는 것은 이 십이지신상들이 공례보다는 수호의 의미를 가지고 있음을 짐작

케 한다. 표현은 생략이 심하고 단순 소박하여 추상성이 강하지만, 얼굴에는 각 동물의 특징이 비교적 잘 나타나 있다.

왕릉 주변에서 '元和十年'(원화십년)이라는 명문銘文이 새겨진 골호骨壺가 함께 발견되었는데, 원화元和란 중국 당나라 때의 연호이므로 원화 10년은 서기 815년에 해당한다. 따라서 이 능이 서기 815년 이전에 축조된 것이라면 민애왕릉이 아닐 가능성도 있다. 이 때문에 능의 이름 앞에 전傳 자를 붙이는 것이다.

경주 모량리 출토 석제 십이지신상

통일신라시대 고분에서 출토된 것으로 전해지는 십이지신상으로 높이가 8cm 정도의 작은 상이다. 장포를 입고 꿇어앉은 공수공양 자세인데, 옷 주름의 표현이 강직하고 하체 부분이 상체보다 커서 안정감이 있다. 양손을 덮은 소맷자락의 주름은 돌출된 세 가닥의 둔중한 선으로 표현되었다. 중국의 꿇어앉은 십이지상 복식과 다른 점은 허리 부분에 띠를 두르지 않았다는 것이다. 당대唐代의 부장용 십이지신상이 대부분 입상인 데 비해 통일신라의 경우는 이처럼 꿇어앉은 자세의 십이지신상이 많다.

_ 경주 모량리 출토 석제 십이지신상－미未상, 국립경주박물관.

2) 왕릉과 십이지 미술

통일신라시대는 십이지 미술이 질적·양적인 면에서 최고의 전성기를 누렸던 시기로 당시 십이지 미술의 보고寶庫는 단연 왕릉이다. 신라의 수도였던 경주 땅에는 통일 이전부터 통일 시대

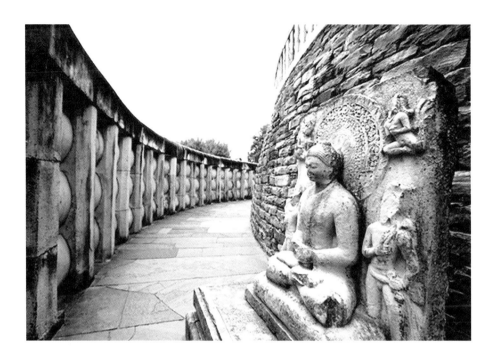

_ 산치 대탑, 인도, 마우
리아 왕조.

에 이르는 시기의 역대 왕들이 묻힌 수많은 능이 있는데, 특히 호
석으로 축조된 왕릉에 십이지신상 장엄이 집중되어 있다.

왕릉의 구조

통일신라시대 왕릉의 두드러진 특징은 봉분 주변을 돌아가며
난간과 내부 순환로가 설치되어 있다는 점이다. 이것은 인도 불
교의 스투파 구조와 유사하여 그 조성 배경이 주목된다. 인도의
스투파는 원래 석가모니불의 진신사리를 안치한 무덤을 일컫는
것으로 산치 대탑大塔이 그 완전한 형태를 보여준다. 이 탑은 기
단·탑신·상륜부의 세 부분으로 구성되어 있으며 봉분 주위에 순

환 통로와 난간이 설치되어 있다.

산치 대탑은 인도의 통일왕국 마우리아의 아쇼카 왕(재위 B.C. 268~232) 때 건립한 근본팔탑根本八塔[1] 중 하나다. 아쇼카 왕은 통일전쟁 때 지은 업보를 반성하여 불교에 귀의했고 통일제국의 통치 수단으로 불교를 적극 활용했다. 그는 불교에서 제시한 이상적인 군주상인 전륜성왕轉輪聖王[2] 개념을 정치에 도입하면서 석존은 진리계의 전륜성왕이고 자신은 세속의 전륜성왕이라는 관념을 통일제국에 퍼뜨렸다.

통일신라의 왕릉은 외형은 물론 건립 배경에서도 인도의 스투파와 공통점이 많다. 첫번째 공통점은 마우리아 왕조와 통일신라가 둘 다 통일 성업을 이룩한 왕조라는 점이다. 또 하나는 마우리아 왕조의 아쇼카 왕이 자신이 세속의 전륜성왕이라 자처한 것처럼 신라의 진흥왕 역시 전륜성왕의 덕치를 펼치고자 노력했다는 점이다. 진흥왕은 아들의 이름을 특별히 동륜銅輪과 금륜金輪으로 지었는데, 이중 금륜은 전륜성왕이 가진 칠보七寶 중 하나인 금륜보金輪寶를 지칭하는 것으로 이것을 가진 왕은 전륜왕 중에서도 가장 훌륭한 왕이 된다고 한다. 진흥왕은 이런 방식으로 자신이 원했던 전륜성왕의 이상적인 치세가 후세에 계승되기를 염원했던 것이다.

또한 아쇼카 왕이 전국에 석주를 건립하여 석존의 뜻을 기리고 전륜왕으로 자처했듯이, 통일신라의 역대 왕들 역시 왕권 강화를 위해 불교적 제형식諸形式을 도입하는 데 노력을 기울였다. 예컨대 선덕여왕 당시 황룡사 9층탑을 창건·중수한 동기가 부처

1 부처의 유해를 다비한 후 사리를 주변 8개국에 분배했는데, 그때 이를 보존하기 위해 세운 8기의 탑. 이것이 탑의 시초이다.

2 고대 인도에서 유래한, 세계의 통치자를 지칭하는 개념. '어디로 가거나 아무런 방해를 받지 않는' 통치자를 뜻한다.

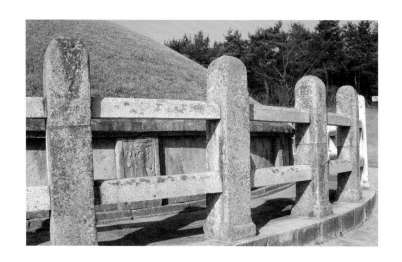

_ 김유신묘의 난간.

3. 신라 주변에 있었다고 추측되는 9개의 나라. 일본·중화中華·오월吳越·탁라托羅·응유鷹遊·말갈靺鞨·단국丹國·여적女狄·예맥濊貊을 말한다.

4. 복희씨伏羲氏 때 황하에서 나온 용마龍馬의 등에 그려져 있었다는 그림. 복희는 하도를 보고 팔괘八卦를 그렸다 전해진다.

5. 우禹 임금이 홍수를 다스릴 때 낙수洛水에서 나온 신귀神龜의 등에 씌어 있었다는 글. 우 임금은 낙서를 읽고 홍범구주洪範九疇를 지었다고 전해진다.

의 힘으로 구이九夷[3]를 제압함과 동시에 왕권을 과시하려 했다는 것은 잘 알려진 사실이다. 또한 첨성대 건립 목적이 상설 천문대로서의 활용보다는 통일왕국 건설을 위한 국력 과시에 있었다는 것도 부정할 수 없다.

한편, 하도河圖[4]와 낙서洛書[5]를 상징하는 용(龍馬)과 거북의 두 신수神獸를 새겨 넣은 무열왕릉비는 동양적 의미의 통일국가 건설의 기초를 닦은 고왕故王의 공적을 상징하는 것이다. 통일 당시 신라의 정치적·문화적 추세를 감안할 때 왕릉에 적용된 인도 불교의 스투파식 구조 역시 왕권 강화를 위한 불교적 제형식의 도입이라는 관점에서 이해할 수 있는 것이다.

신상 배치의 방위적 의미

통일신라 왕릉의 십이지신상 배치 상태를 살펴보면 기본적으

로 자오선子午線을 중심축으로 하여 남쪽을 정면으로 설정하는 방법을 취했다. 이것은 '천자天子는 남면南面한다'는 동양 고래의 '중심 방위 개념'과 상통한다.

남쪽을 정면으로 삼았을 경우 북쪽은 후면, 동쪽은 왼쪽, 서쪽은 오른쪽으로 정의된다. 그런데 이 방위는 두말할 것도 없이 무덤 속에 있는 왕의 시신을 중심으로 설정된 방위 개념이다. 이때 전·후·좌·우의 각 방위는 다시 왕이 누워 있는 중심의 종개념縱槪念으로 흡수되고 포괄된다.

왕릉의 평면을 원으로 본다면 왕의 시신 자리는 원의 중심에 해당되고 호석의 십이지신상들은 왕을 중심으로 하는 원호상에 위치하게 된다. 십이지신상이 위치한 열두 방위는 모두 왕을 중심으로 하는 분화된 방위임과 동시에 왕에게 집중되고 포괄되는 방위인 것이다. 그래서 무덤 속 왕의 자리는 모든 방위의 중심이 되고 이로써 왕릉 주변 영역은 성역화된다. 결국 왕릉의 12방위에 배치된 십이지신상은 무덤의 주인인 왕의 존재를 성스럽게 하고 왕을 신체神體로 격상시키는 역할을 하는 것이다.

얼굴 방향

왕릉의 십이지신상에서 주목되는 것은 각 신상의 얼굴 방향이다. 현존하는 왕릉의 십이지신상을 몇 가지 유형으로 분류해 볼 수 있는데, 첫번째는 12구의 십이지신상이 모두 얼굴을 오른쪽 한 방향으로 돌리고 있는 경우이다. 김유신묘, 헌덕왕릉, 황복사 기단(추정 신문왕릉)의 십이지신상이 이에 해당한다. 두번째는

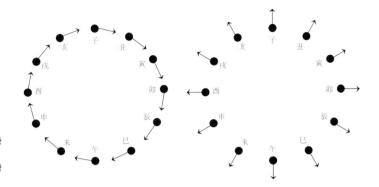

_ 김유신묘 십이지신상
의 얼굴 방향(왼쪽).
_ 성덕왕릉 십이지신상
얼굴 방향(오른쪽).

북·동·남·서의 자子·묘卯·오午·유酉상이 전면을 보고 있고 그
좌우의 상이 중간의 상을 향해 얼굴을 돌린 경우이다. 흥덕왕릉,
경덕왕릉 등의 십이지신상이 이에 해당한다. 세번째는 모든 신상
이 일제히 남쪽 방향으로 머리를 돌리고 있는 경우이다. 해당 유
적으로는 전 원성왕릉, 구정동 방형분, 진덕왕릉의 십이지신상
등이 있다. 네번째는 모두 전면을 바라보는 경우로, 성덕왕릉의
십이지신상이 이에 속한다. 그리고 마지막으로 일정한 규칙이 없
는 경우가 있다.

첫번째 유형, 즉 얼굴을 모두 오른쪽으로 돌린 유형은 십이지
가 가진 시간 개념이 강조된 형식으로 볼 수 있다. 이와 같은 유례
를 중국 당묘唐墓 출토 묘지墓誌 등에서 찾아볼 수 있는데, 중국학
자들은 이런 형식의 십이지신상을 '무덤 시계'라 부른다. 우리나
라의 경우 대표적인 사례가 김유신묘의 십이지신상이다. 얼굴 방
향을 보면, 자子상은 축丑상을, 축丑상은 인寅상을, 인寅상은 묘卯
상을 보는 방식으로 열두 개의 십이지신상이 각기 다음 차례의

십이지신상 쪽으로 얼굴을 돌리고 있다. 이것은 마치 시계바늘이 다음 시각을 향해 가는 것과 같은 모습이다.

두번째 예가 흥덕왕릉의 십이지신상이다. 이 경우는 북·동·남·서의 것과 그 좌우 신상의 얼굴 방향이 다르게 되어 있다. 즉, 북·동·남·서에 해당되는 자子·묘卯·오午·유酉상은 전면을 보고 있고, 자子상 좌우에 있는 해亥와 축丑, 묘卯상 좌우의 인寅과 진辰, 오午상 좌우의 사巳와 미未, 유酉상 좌우의 신申과 술戌은 그들 중심에 있는 상을 향해 얼굴을 돌린 모습으로 되어 있다. 이것은 일률적으로 우향하고 있는 김유신묘와 구별되는 것으로, 주존主尊과 양 협시挾侍로 구성되는 불교의 삼존불 형식과 유사하다.

동·서·남·북 방위에 배당된 십이지신상을 주존으로 삼는 이와 같은 배치 방법은 통일신라시대에 유행했던 사방불신앙四方佛信仰과도 연관이 있을 것으로 믿어진다. 당시 신라 사람들은 동·서·남·북 사방에 불상을 모시고 신봉했는데, 이러한 사방불신앙은 '사방을 중심으로 한 모든 시방 세계에 부처님이 계셔서 중생을 구제한다'는 불국토사상과 관련이 있다.

세번째 유형의 대표적 사례가 전傳 원성왕릉의 십이지신상이다. 얼굴 방향을 보면 정남의 오午상은 정면으로 향하였고, 동쪽 면의 상들은 모두 오른쪽으로 돌렸으며, 서쪽 면의 상들은 모두 왼쪽으로 돌렸다. 이 모든 것에서 얼굴을 남쪽으로 돌려놓으려는 의지가 읽힌다.

방위는 그 자체가 이미 구조화되고 질서화한 종교적 세계관을 구현하고 있다. 그러므로 십이지신상이 바라보는 전·후·좌·

우·중심·상·하 또는 동·서·남·북·중심·상·하는 이미 종교적 의미가 함축되어 있는 것이라 할 수 있다.

3) 능묘의 십이지신상

전(傳) 김유신묘 십이지신상

경주시 충효동에 있는 김유신묘는 문무왕 13년(674)에 축조되었다. 묘라고는 하지만 김유신(595~673)이 흥덕왕 대에 와서 흥무대왕興武大王으로 추봉되었으므로 왕릉의 범주에 포함시켜도 무리가 없다.

십이지신상은 호석에 부조되어 있는데, 표현 기법이 완숙한 경지에 올라 있고 돌을 다룬 솜씨 또한 뛰어나 통일신라시대 능묘 조각 중 최고 걸작품으로 꼽힌다. 약간의 굴곡이 있는 몸은 정면을 향하고 있고 얼굴은 십이지 동물의 특징이 잘 표현되어 있다. 복장은 모두 바지와 장포를 입고 두 가닥의 띠로 허리를 묶은 형식으로 되어 있다.

얼굴은 모두 우향의 측면관으로 되어 있는데, 이것은 7세기 후반 중국 당나라 시대 위지공묘지尉遲公墓地와 소무묘지蘇武墓地의 십이지신상 배열 형식과 같은 표현 형식이다. 십이지 진행 방향에 따라 자子상은 축丑상을, 축丑상은 인寅상을, 인寅상은 묘卯상을 향하게 한 방식은 연속성과 순환성을 본질로 하는 십이지의 시간적 성격을 나타낸 것이라 할 수 있다.

손에 들고 있는 무기 종류는 창·검·도끼 등이며, 창과 도끼는

_ 김유신묘 십이지신상
중 묘卯상(왼쪽 위)과 진
辰상(오른쪽 위).
_ 김유신묘 십이지신상
탁본(아래).

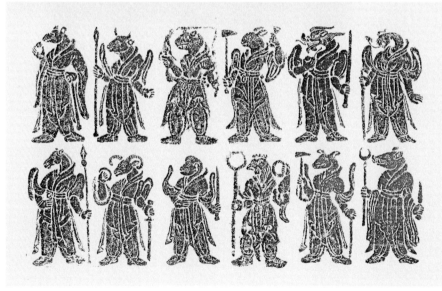

모두 세워 잡았고, 검은 땅을 짚거나 세워 잡고 있다. 특히 진辰상은 오른손에 보주寶珠(여의주)로 보이는 구슬 모양의 물건을 들고 있는데 이것은 불교와의 관련성을 강력히 시사해 주는 대목이다. 십이지신상이 입은 포袍의 소매 부분은 자子상을 제외하면 모두 반소매 끝단이 위로 치켜 올라간 형태로 되어 있다. 갑옷을 제작할 때 팔의 운동을 자유롭게 하기 위해 소매 끝단을 나팔처럼 만드는데 이런 형태로 표현한 것은 무장武將의 활달하고 용맹한 기상을 나타내기 위한 것으로 생각된다.

황복사지 십이지신상

경주시 구황동에 있는 황복사지 십이지신상은 같은 사지의 삼층석탑(국보 제37호) 동쪽에 위치한 과수원과 논의 경계 지점에서 발견되었다. 1982년에 실시한 동국대학교 경주캠퍼스박물관 지표 조사에서 모두 6구의 십이지신상(해亥·자子·축丑상-동향, 사巳·오午·미未상-남향)이 확인되었다. 석탑 기단부에 십이지신상이 사용된 사례는 많으나 황복사의 경우처럼 사지 밑에서 발견된 예는 드물다.

황복사지 십이지신상은 광수포廣袖袍를 입은 수수인신의 형식을 취하고 있으며, 얼굴과 신체가 모두 오른쪽을 향하고 있다. 오른손에는 삼지창·검·도끼와 같은 무기를, 왼손에는 보주를 들고 있는데 특히 보주를 든 것은 김유신묘 십이지신상 진辰상의 경우처럼 불교적인 요소가 가미되었음을 확인시켜 준다.

황복사지 석탑 동쪽으로 80m 떨어진 지점에 왕릉으로 추정

되는 고분이 존재하고 있는 점을 고려해 볼 때 『삼국사기』에 기재된 경명왕릉(황복사 북에서 장사 지냄), 혹은 이름을 알 수 없는 어떤 왕릉에서 옮겨 왔을 가능성도 있다.

전傳 진덕여왕릉 십이지신상

진덕여왕릉은 경상북도 경주시 현곡면 오류리에 있다. 진덕여왕(재위 647~654)은 선덕여왕의 뒤를 이어 647년에 왕위에 올라 8년간 재위한 신라 제26대 왕이다.

당초에는 흙으로 쌓은 봉토 둘레에 호석을 설치하고, 호석 밖으로 판석을 깔고 돌난간을 돌렸을 것으로 생각되나 난간은 지금 사라지고 없다. 사각형 탱석撑石 둘레에 비교적 넓은 테두리를 마련하고 그 안쪽에 십이지신상을 부조했는데, 곤봉·도끼·방망이 등을 든 수수인신형 갑주무장상이며 몸은 정면상이나 얼굴은 측면으로 표현한 것이 특징이다. 조각 수법은 고졸하고 소박하나 형식에 치우친 감이 있다.

성덕왕릉 십이지신상

경주시 조양동에 있다. 성덕왕(재위 702~737) 재위 시기는 전제 왕권이 더 강화된 시기였고, 정치적인 안정을 바탕으로 전성기를 구가한 시기였다. 성덕왕은 특히 당나라와 빈번한 외교 교섭을 통해 신라의 국제적 지위를 높였을 뿐만 아니라 적극적으로 중국의 문물을 수입하여 문화·예술의 꽃을 피웠다. 성덕왕의 아들 경덕왕은 부왕의 능을 조성하면서 전륜성왕의 왕릉 제도에 합

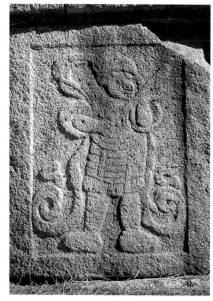
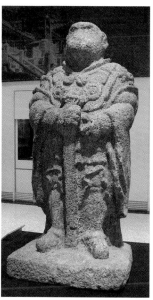

_ 진덕여왕릉 십이지신
상-신申상(왼쪽).
_ 성덕왕릉 십이지신상-
신申상(오른쪽), 국립중앙
박물관.

당하게 꾸며 선왕의 권위와 업적을 과시하려고 했다.

봉분 둘레에 판석을 설치하고 판석 사이에 탱주를 끼워 고정
했다. 바깥쪽에 삼각형 석재를 세워 판석을 보강했다. 이 왕릉 앞
쪽에 큼직한 혼유석, 석인상, 사자상, 능비 등 묘제와 관련된 모든
것이 갖추어져 있어 통일신라시대의 대표적 왕릉으로서 위용이
돋보인다.

성덕왕릉의 가장 큰 특징은 환조丸彫로 된 십이지신상이 삼각
형의 탱주 받침석으로 구획된 여러 칸에 세워져 있다는 점이다.
지금 능 주위에는 머리 없는 십이지신상만 남아 있으나 원래는
국립중앙박물관에 소장된 신申상과 같은 늠름한 모습의 십이지신
상이 무덤을 둘러싸고 있었다.

십이지신상은 수수인신형 갑주무장 형식을 갖추고 있고 소매가 광수포처럼 아래로 길게 드리워져 있는데, 이것은 다른 왕릉의 갑주무장상들이 소매를 걷어 올린 것과 대조된다. 성덕왕릉 십이지신상은 그 형태를 볼 때 외호신중外護神衆의 성격이 강화된 느낌이다.

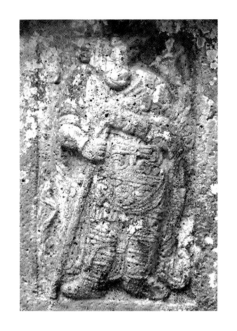

— 경덕왕릉 십이지신상─축표상.

경덕왕릉의 십이지신상

경주시 내남면 부지리에 있는 경덕왕(재위 742~765)의 능은 봉분 둘레에 판석으로 짠 호석이 돌려져 있고, 판석과 판석 사이에는 탱석이 끼워져 있으며, 탱석의 방위에 따라 십이지신상이 조각되어 있다. 호석 밖에 일정한 거리로 방사형의 얇은 돌을 깔고 그 바깥에 난간 기둥을 세웠다.

십이지신상은 모두 갑옷을 입고 있다. 정립 자세와 굴곡 자세가 섞여 있고 무기를 잡은 손과 팔의 위치가 다양한데, 각기 검을 비롯한 무기를 쥐고 있다. 자子·묘卯·오午상을 정면관으로 묘사한 것은 동·서·남·북 사방을 특별히 고려한 것으로 생각되지만 서쪽 유酉상의 얼굴이 측면상으로 되어 있어 혼란스럽다.

갑옷은 사천왕의 무복처럼 장식적인 요소가 많다. 소매 자락이 양팔에서부터 길게 아래로 늘어져 있는데, 이것은 이 능의 십이지신상이 기본적으로 광수포의 형태를 따르고 있음을 보여준

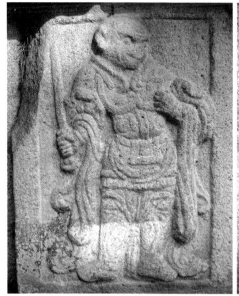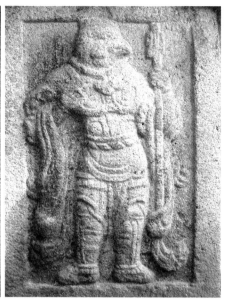

_ 원성왕릉 십이지신상
중 신申상(왼쪽)과 유酉상
(오른쪽).

다. 그러나 신申·묘卯·진辰·사巳상의 소매는 전형적인 갑옷 소매
형태를 나타내고 있다.

전傳 원성왕릉 십이지신상

괘릉掛陵으로 불려 왔던 원성왕릉은 경주시 외동 괘릉리에 있
다. 한때 문무왕릉으로 전해지다가 위당 정인보 선생이 원성왕(재
위 785~798)의 능으로 추정한 바 있다.

원성왕릉의 십이지신상은 묘법이 단순하지만 중후한 모습을
보여주고 있다. 무복의 형식은 요대腰帶의 천의篤衣가 양 허리에서
정적으로 드리워져 있고 옷 주름은 유연한 곡선으로 묘사되어 있
다. 손에 든 무기 종류를 살펴보면, 축丑·미未·술戌·해亥상은 도끼,

인寅·사巳·유酉상은 창, 묘卯·신申상은 칼, 진辰상은
삼지창, 오午상은 깃털 모양의 물건을 들고 있다.

얼굴 방향을 보면 오午상만 유일하게 남쪽을
바라보는 정면관을 취하고 있다. 이밖에 북쪽의
자子상에서부터 사巳상까지는 얼굴이 모두 오른쪽
을 향하고 있고, 미未상에서부터 해亥상까지는 모두
왼쪽으로 얼굴을 돌리고 있다. 결과적으로 모든 십이지신
상들이 오午상을 향하는 형국이 되었다. 이것은 자오선을
중시했던 당시의 묘제와 관련이 있을 것으로 생각된다.

_ 원성왕릉 십이지신상
배치와 얼굴 방향.

홍덕왕릉 십이지신상

경주시 안강읍 육통리에 있다. 홍덕왕(재위 826~
836)은 먼저 죽은 장화부인 무덤에 합장되었다는
기록에 따라 이 무덤을 그의 능으로 추정하고 있
다. 무덤은 비교적 규모가 큰 봉토분으로, 무덤
밑 둘레에 병풍처럼 다듬은 판석을 사용하여 무
덤 보호석을 마련하였고, 판석 사이사이에 탱석을
끼워 판석을 고정시킨 후 각 탱석에는 방위에 맞게 십
이지신상을 조각했다.

십이지신상은 갑주무장 수수인신 형태를 기본으로 하고 있으
며, 갑옷 소매는 광수포의 소매와 비슷하다. 지물持物을 살펴보
면, 축丑·인寅·미未·신申상은 검, 묘卯상은 연꽃 모양의 물건, 진
辰상과 사巳상은 보주, 유酉상은 도끼, 술戌상은 원형의 물건, 해亥

_ 홍덕왕릉 십이지신상
배치와 얼굴 방향.

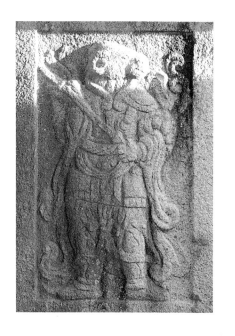

_ 흥덕왕릉 십이지신상
 ―미未상.

상은 금강저를 들고 있다. 지물 가운데 보주, 금강저, 연꽃 등은 불교와 관련된 상징물로, 이것은 불교와 십이지신상의 결합 관계를 시사해 준다.

십이지신상의 배치는 자子·묘卯·오午·유酉상을 가운데 두고 양쪽의 상이 이를 옹위하는 형식을 취하고 있다. 동·서·남·북은 방위의 기본 축이 되기 때문에 이에 해당하는 자子·묘卯·오午·유酉상을 본존으로 삼고 그 양쪽에 있는 것을 협시의 상으로 배치한 것으로 생각된다. 이런 배치 형식은 앞에서 언급한 것처럼 중앙에 본존불을 두고 좌우에 보살을 배치하는 불상의 삼존불 형식과 같다.

_ 구정동 방형분의 십이
 지신상 배치와 얼굴 방향.

구정동 방형분 십이지신상

경주 시내에서 불국사로 가는 길목 북쪽 기슭에 위치하고 있다. 이 능의 형태는 정사각형이고 십이지신상은 호석에 조각되어 있다. 1920년 일본인들이 행한 학술 조사 때 내부 구조가 밝혀졌고, 금동관, 장신구, 은제 띠고리, 은제 행엽杏葉(말 띠 드리개) 등이 출토되었다. 호석의 배치, 돌널(석관)의 사용, 십이지신상의 조각 수법과 양식으로 미루어 통일신라 말기의

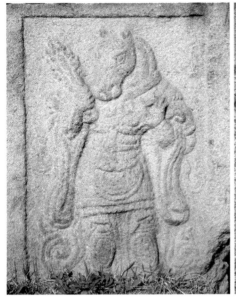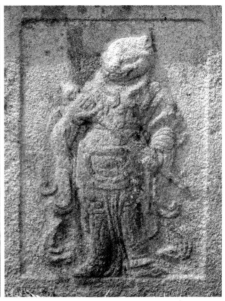

_ 구정동 방형분 십이지
신상 중 오午상(왼쪽)과
인寅상(오른쪽).

최고 귀족층 무덤으로 추정되고 있다.

십이지신상은 동·서·남·북 각 방면에 3개씩 부조되어 있다.
배치는 북면 서쪽부터 해亥·자子·축丑상, 동면 북쪽부터 인寅·묘
卯·진辰상, 남면 동쪽부터 사巳·오午·미未상, 서면 남쪽부터 신
申·유酉·술戌상이 배치되어 있다. 모두 수수인신의 갑주무장 형
식을 따르고 있으며 각각 검·철퇴·창·도끼 등의 무기를 가지고
있다. 무기를 든 손은 왼쪽 오른쪽의 구별이 없으며 손의 위치도
정해진 틀이 없이 자유롭다.

구정동 방형분에서 주목되는 것은 각 십이지신상의 얼굴 방
향이다. 북면의 축丑상, 동면의 인寅·묘卯·진辰상, 남면의 사巳·
오午상은 모두 얼굴을 오른쪽으로 돌리고 있고, 남면의 미未상,

서면의 신申·유酉·술戌상, 북면의 해亥상은 얼굴을 모두 왼쪽으로 돌리고 있다. 이것은 모든 십이지신상이 남쪽의 오午상을 바라보게 배치하려는 의도에서 나온 것으로 보인다.

4) 불탑의 십이지신상

통일신라시대의 십이지상은 능묘뿐만 아니라 불탑 장식용으로도 활용되었다. 경주 원원사지 삼층석탑, 구례 화엄사 서오층석탑, 영양 현일동 삼층석탑, 영양 화천동 삼층석탑, 안동 임하동 삼층석탑, 예천 개심사지 오층석탑 등이 대표적인 사례이다.

불탑에 십이지신상을 장식한 배경은 여러 가지가 있겠으나 9세기경부터 사리신앙이 유행하면서 탑을 신성시하게 된 이유가 가장 클 것으로 생각된다. 십이지신상 배치는 주로 기단 면석의 각 면마다 한 면에 3구씩, 4면을 돌아가면서 부조하는 형식을 취했다.

원원사지 삼층석탑 십이지신상

경주시 외동읍 모화리 봉서산 기슭, 원원사지에 통일신라시대 삼층석탑 2기가 동·서로 마주하고 섰는데, 두 탑의 규모와 형태가 대동소이하다. 석탑 건립 연대에 대해서 8세기 후반 설과 9세기 초반 설 두 가지가 있으나 9세기 초반 설을 따른다 해도 이 탑이 십이지신상이 장식된 최초의 탑이라는 사실에는 변함이 없다.

십이지신상은 상층 기단 면석 한 면에 3구씩 모두 12구가 부

조되어 있다. 연화좌蓮花座 위에
평복 차림으로 정적인 분위기 속
에 앉아 있는 십이지신상들이 다
양한 수인과 앉음새를 취하고 있
다. 축丑상을 제외한 모든 상들
이 시계 방향으로 얼굴을 돌리고
있으나 축상만 그 반대 방향으로
향하게 한 이유는 확실치 않다.
그러나 북쪽 면이 금당과 마주하
는 쪽이므로 자子상을 중심으로
좌우에 해亥상과 축丑상을 배치
하는 형식을 취함으로써 시각적
인 안정감을 주기 위한 묘책이
아닌가 하는 추측은 가능하다.

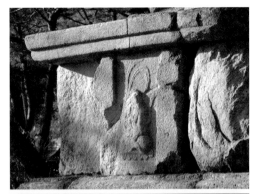

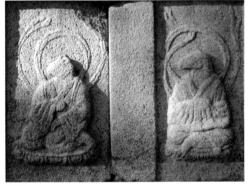

원원사지 서삼층석탑
십이지신상 — 오午상(위).
원원사지 동삼층석탑
십이지신상 — 미未상과
오午상(아래 왼쪽부터).

　　원원사지 탑 십이지신상의
가장 큰 특징은 수인에 있다. 일반적으로 십이지신상이 지물을
들지 않은 경우에는 두 손을 소매에 감춘 채 합장하는 것이 보통
이다. 그런데 이 탑의 십이지신상들은 두 손을 소매에 감추기도
하고 드러내기도 하며, 왼손을 가슴 부근으로 올리거나 오른손을
무릎에 얹기도 하고, 그 반대의 수인을 취하기도 하는 등 모습이
실로 다양하다. 앉음새도 꿇어앉거나, 꿇어앉아 한 다리를 세우
거나, 책상다리를 하거나, 가부좌를 틀거나, 주저앉는 등 변화가
다양하다. 이와 같은 수인과 앉음새는 원원사의 독특한 성격과

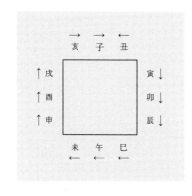

_ 원원사지 동탑의 십이
지신상 배치와 얼굴 방향.

1. 신라 문무왕 때의 고승
명랑법사를 종조로 하는
불교의 한 종파. 밀교 계
통의 종파로 고려초에 성
립되었다.

2. 동진東晉 시대에 번역
된 밀교 경전. 악귀, 재액,
화禍 등으로부터 보호받
는 여러 성취법에 대해 설
함.

관련이 있는 것으로 생각된다.

원원사는 원래 신라 신인종神印宗¹의 개조
開祖 명랑법사明朗法師가 세운 금광사, 사천왕
사와 더불어 통일신라시대 문두루비법文豆婁秘
法의 중심 도량이었다. 『삼국유사』의 기록에
의하면 문무왕 10년(670)에 당나라와 전쟁을
하던 신라가 명랑법사의 건의로 낭산 남쪽 신
유림에 도량을 세우고 문두루비법을 행하여
당나라 군대를 크게 물리쳤다고 한다. 문두루는 산스크리트어로
무드라Mudra라고 하는데, 이것은 밀교 경전인 『관정경』灌頂經²에
나오는 주술이며, 주술의 대상이 되는 것이 사천왕을 비롯한 방
위신이다. 명랑법사가 문두루비법을 쓸 때 참여한 승려의 수가
십이지신의 수와 같은 열두 명이었다고 한다. 이런 몇 가지 정황
을 미루어 볼 때 원원사탑 십이지신상의 독특한 수인과 앉음새는
문두루비법과 관련이 있지 않을까 생각된다.

화엄사 서오층석탑 십이지신상

경남 구례군 마산면 황전리 화엄사 대웅전 앞에 동·서 방향
으로 탑이 서 있다. 그중 서탑은 동탑과 달리 장식 조각이 풍부하
다. 십이지신상은 아래층 기단 각 면의 안상眼象 속에 제 방위에
맞게 배치되었는데, 마모가 심하고 돌이끼가 끼어서 확실한 형태
를 알아보기 쉽지 않다. 그러나 비교적 상태가 양호한 사巳상과
묘卯상을 보면 수수인신형 십이지신상임을 확인할 수 있다.

– 화엄사 서오층석탑 십
이지신상 중 술戌상(왼쪽)
과 묘卯상(오른쪽).

각 십이지상은 좁은 기단석 측면에 조각해야 하는 제약 때문
인지 완전한 입상이 아니라 주저앉은 형태처럼 표현되었다. 자세
는 원원사지 삼층석탑 십이지상의 앉은 자세와는 다른 것으로,
도무상처럼 보이기도 한다.

능지탑 십이지신상

경주시 배반동에 있는 이 탑은 예로부터 능시탑陵示塔 또는
연화탑으로 불려 왔다. 문무왕이 "임종 후 10일 내에 고문庫門 밖
뜰에서 화장하라" 하고 "상례喪禮의 제도를 검약하게 하라"고 유
언했다는 『삼국사기』의 기록과, 이곳이 사천왕사, 선덕여왕릉, 신
문왕릉 등에 이웃한 자리인 점에서 미루어볼 때 문무대왕의 화장
지火葬地로 추정된다.

원래 이 탑은 기단 사방에 십이지신상을 새긴 돌을 세우고 그
위에 연화문을 베푼 석재를 쌓아올린 오층석탑이었을 것으로 추
정되고 있다. 현재의 탑은 경주 남산에 흩어져 있던 부재들을 모

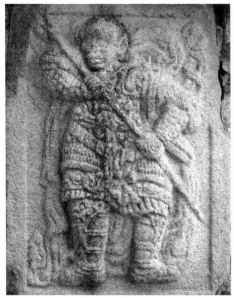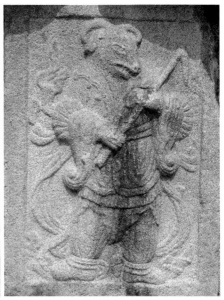

_ 능지탑 십이지신상 중
신申상(왼쪽)과 미未상(오
른쪽).

아 조성한 관계로 수습하지 못한 사巳·인寅·신辰상의 자리는 비
어 있다. 또한 다른 상에 비해 큰 몸체에 문관복을 입은 자子상이
북쪽 중앙에 배치되어 있는 것을 볼 수 있는데, 이것은 능지탑이
여러 부재를 모아 조성한 탑이기 때문이다.

　　문관복의 자子상을 제외한 축丑·묘卯·미未·신申·유酉·술
戌·해亥상은 모두 갑옷 또는 무복武服을 입고 있다. 얼굴 방향은
대부분 오른쪽을 향하고 있지만 신申상과 술戌상처럼 정면을 바
라보는 것도 있다. 지물은 검·도끼·갈고리·삼지창·봉 등의 무기
류가 있고, 보주 같은 불교의 상징물도 눈에 띈다. 무기를 들고 박
대博帶를 휘날리는 모습이 환상적인 느낌을 준다.

영양 현일동 삼층석탑 십이지신상

_ 영양 현일동 삼층석탑 십이지신상 중 인寅상(왼쪽)과 오午상(오른쪽).

경북 영양군 현일동에 있는 이 탑은 2단 기단 위에 3층 탑신을 올린 형태이다. 1층 옥신석 각 면마다 사천왕상이 부조되어 있고, 기단 상층 면석 한 면에 각각 2구씩 모두 8구의 팔부중상이 새겨져 있다. 십이지신상은 기단 하층 면석에 배치되었는데, 동·서·남·북 4면에 각각 3구씩 모두 12구가 조각되어 있으며 갑옷인 듯한 옷을 입고 무기를 든 모습으로 통일되어 있다. 신체는 비례가 맞지 않고 몸에 두른 박대는 표현이 과장되어 있다. 마모가 심하여 세부적인 표현을 확인하기 힘들지만, 다리를 구부린 채 춤추는 도무상이 확인된다.

_ 영양 현일동 삼층석탑 십이지신상의 배치와 얼굴 방향.

배치는 정북·정동·정남·정서에 각각 자子·묘卯·오午·유酉상을 두는 방식을 취했고, 얼굴 돌림 방향은 정남의 오午상을 제외하고 모두 오른쪽, 즉 시계 방향으로 설정되어 있다. 유독 오午상만이 정면을 바라보고 있는데, 이것은 십이지신상을 탑에 배치할 때 남쪽을

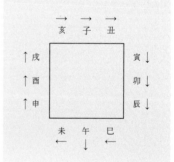

_ 영양 화천동 삼층석탑 십이지신상 중 유酉상(왼쪽)과 묘卯상(오른쪽).

중심 방위로 설정했음을 말해준다.

영양 화천동 삼층석탑 십이지신상

경북 영양군 화천동에 있는 탑으로, 2단 기단 위에 3층 탑신을 세운 전형적인 통일신라시대 석탑이다. 1층 옥신에 사천왕, 상층 기단에 팔부중, 하층 기단에 십이지신상을 새겨 수호 신중의 위계를 나타내었다. 각 십이지신상은 갑주무장의 수수인신 형태이다.

_ 영양 화천동 삼층석탑 십이지신상 배치와 시선 방향.

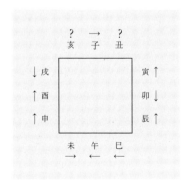

이 석탑 십이지신상의 조형적 특징은 박대 표현이 매우 화려하고 복잡하다는 점이다. 박대는 머리나 전신을 가볍게 감싸면서 펄럭이거나 팔뚝을 휘감고 흘러내리는 모습으로 표현하는 것이 일반적인데, 이 탑의 경우는 긴 박대 자락이 안상의 여백을 꽉 채울 정도로 전개가 매우 복잡하다. 특히 묘卯상에서 박대가 신체 장식과는 상관없이 안상의 여백을 가득 채우는 수단으로

_ 구산사지 폐탑 십이지
신상 중 오午상(왼쪽)과
진辰상(오른쪽).

사용된 것이 이채롭다.

배치를 보면, 북면은 자子상을 중심으로 좌우에 해亥·축丑상, 동면은 중앙에 묘卯상, 그 좌우에 인寅·진辰상, 남면은 중앙에 오午상, 그 좌우에 사巳·미未상, 그리고 서면은 중앙에 유酉상, 그 좌우에 신申·술戌상이 배치되어 있다.

구산사지 폐탑 십이지신상

경주시 견곡면 하구리 구산사지龜山寺址에서 발견된 이 십이지신상은 현재 국립경주박물관 뜰에 전시되어 있다. 하구리 폐사지는 서씨徐氏 문중의 서원이 있었던 곳으로, 대원군의 서원 철폐령으로 인하여 서원이 훼철되고 지금은 그 자리에 신도비각만 남

아 있다.

이 십이지신상들은 석탑 기단부 면석으로 사용된 것으로 추정된다. 십이지상들은 모두 오른쪽을 향한 자세에 평상복 차림이며 진辰·오午·미未·유酉·술戌상 등 5개 외에 나머지는 아직 발견되지 않았다. 십이지신상들은 모두 광수포를 입고 서 있는 자세이다.

5) 탑비·부도·공예품의 십이지신상

무장사 아미타불조상사적비 십이지신상

경주시 암곡동에 있는 아미타불조상사적비는 신라 소성왕(재위 799~800)의 왕비인 계화부인桂花夫人이 왕의 명복을 빌기 위해 아미타불상을 만든 내력을 기록한 비이다. 1915년 비 주변에서 발견된 세 조각의 비석 파편에 새겨진 글을 통해 무장사의 아미타불조상사적비임이 밝혀졌고, 이곳이 무장사 터였음이 확인되었다. 무장사는 원성왕의 부친인 효양이 그의 숙부를 추모하여 창건한 사찰이다.

_ 무장사 아미타불조상사적비 우측면의 진辰상(왼쪽)과 묘卯상(오른쪽).

비신碑身(탑의 몸돌)은 파손되어 다른 곳에 보관되어 있고 사지에는 현재 비좌碑座(비신을 세우는 대좌, 또는 비신을 꽂아 세우기 위해 홈을 판 자리)

와 이수螭首(머리 장식돌)만 남아 있다. 십이지신상은 비좌의 좁은 면 양쪽에 각 2구, 넓은 면 양쪽에 각 4구씩 부조되어 있다. 배치 상태를 보면 비좌 후면 오른쪽부터 해亥·자子·축丑·인寅상, 우측면에 묘卯·진辰상, 전면 오른쪽에 사巳·오午·미未·신申상이 배치되어 있다. 좌측면은 깨져나가 실제 모습을 확인하기 어렵지만 유酉·술戌상이 있었을 것은 틀림없다. 십이지신상의 형태는 갑주무장

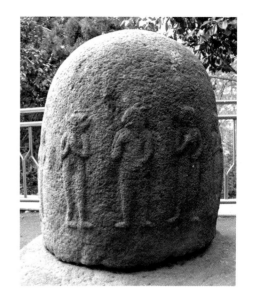

좌상인데, 이런 형태는 공간이 좁기 때문인 것으로 생각된다.

_ 태화사지 십이지상부도.

태화사지 십이지상부도 십이지신상

울산시 중구 학성동 학성공원 정상부에 있는 이 부도浮屠는 장방형의 대석과 종형의 탑신부가 있는 석종형 부도이다. 태화사는 신라 선덕여왕 때 창건한 것으로 전해지고 있으나 이 부도는 통일신라시대에 이르러 조성된 것으로 추정된다. 태화사와 관련된 유물로는 이 부도가 유일하다.

십이지신상은 표면을 돌아가면서 새겨져 있는데, 모두 수수인신 형태로 얇게 부조되어 있다. 오午상을 감실龕室 바로 밑에 새긴 것을 보면 감실을 부도의 정면으로 삼았다는 것을 알 수 있다.

십이지신상의 수인은 다양한데, 두 손을 모아 합장한 것, 손

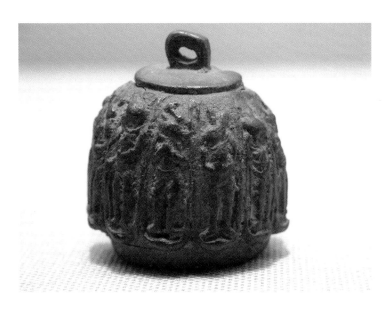

_ 청동 십이지상추, 국립
민속박물관 소장.

을 허리, 어깨, 겨드랑이, 가슴, 명치에 올리거나 팔을 V자 형으
로 굽힌 것 등이 있다. 얼굴 방향은 쥐, 호랑이, 토끼, 용, 뱀, 개,
돼지를 포함한 대부분의 상이 오른쪽으로 돌리고 있으나 양만 왼
쪽으로 돌리고 있는 것이 이채롭다.

청동 십이지상추錘

경주시 성동동 옛 절터에서 출토된 통일신라시대의 청동제
추이다. 윗부분에는 추를 매달기 위한 고리가 달려 있고, 몸체에
는 부조된 12장의 연잎에 십이지상이 직립 자세로 묘사되어 있
다. 통일신라시대에는 왕릉의 십이지 호석을 비롯하여 석탑, 석
등, 부도, 귀부龜趺 등 여러 석조 건조물에 십이지상이 조각되는
경우가 흔하지만 추에 새겨진 것으로 발견되기는 이것이 처음이

다. 이 추의 용도를 정확히 알 수는 없으나 무게를 다는 저울추로 사용했을 것으로 추측된다.

청동 추의 십이지상은 수수인신 형식이며, 전체적인 형태가 울산시 학성공원에 있는 석종형 십이지상부도와 흡사하다. 십이지상들이 작고 거칠게 부조되어 있어 옷 모양이나 손에 든 무기류를 확실히 파악하기 어렵다. 그러나 이 청동 십이지상 추는 십이지신상이 사후 세계와 관련된 무덤이나 탑, 부도뿐만 아니라 당시 생활 용구에도 장식되었음을 알려주는 매우 중요한 유물이다.

나. 고려시대

고려시대에는 앞 시대에 성행했던 갑주무장 수수인신형 십이지상이 사라지고 동물 장식 관을 쓴 문관복의 수관인신형 십이지신상이 나타난다. 수관인신형 십이지신상의 경우 왕릉에서는 외부 호석에 장식되었고 귀족 무덤에서는 내부 벽화로 그려졌다. 태조의 현릉顯陵에서처럼 고려 초기 왕릉에는 수수인신형 십이지신상이 왕릉 호석에 잔존하고 있었으나 그 이후에는 채운彩雲 속의 수관인신형 십이지신상이 대세를 이루었다. 이렇게 전개되던 고려의 십이지 장식 미술은 고려 말 공민왕의 현릉玄陵과 노국대장공주의 정릉正陵에서 꽃을 피웠고 이 능제陵制가 조선 왕릉 제도의 모범이 되었다.

1) 왕릉의 십이지신상

1916년 조선총독부가 발간한 『조선고적조사보고서』에 의하면, 십이지신상이 장식된 고려 왕릉은 현릉顯陵(태조와 그의 비 신혜왕후 유씨 합장릉)을 비롯해 온혜릉, 영릉(경종의 능), 선릉, 고릉, 현릉(공민왕의 능), 정릉(노국공주의 능), 칠릉군七陵群, 제이릉第二陵, 동同 제삼릉第三陵, 동同 제오릉第五陵, 선릉군宣陵群 제삼릉第三陵, 명릉군明陵群 제이릉第二陵, 동同 제삼릉第三陵 등 13개 왕릉으로 조사되었다. 그중 대표적 사례는 다음과 같다.

현릉

현릉顯陵은 개성시 개풍군에 있는 고려 태조 왕건(재위 918~943)과 신혜왕후神惠王后 유씨의 능이다. 능역은 송악산 서쪽 기슭 좌청룡·우백호의 야산을 낀 지세에 자리하고 있다. 봉분 앞에는 석상石床과 장명등長明燈이 있고 그 좌우에 망주석 1쌍, 석인 1쌍이 세워져 있으며 네 모퉁이에 2쌍의 석사자가 능을 수호하는 자세로 앉아 있다. 조선시대 조정에서는 이 능을 비롯한 고려 8능에 수호인을 두는 등 능역 보호에 힘을 쏟았는데, 초기 조선 왕릉제도가 현릉을 모델로 한 것은 우연이 아니다.

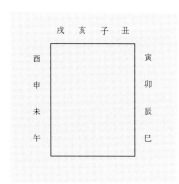

_ 현릉의 십이지신상 배치도.

『조선고적조사보고서』에 의하면, 무덤 안의 회벽에 사신, 인물, 풍속, 선인, 풍경, 성좌 등의 십이지신상이 그려져 있다고 한다. 보고서에 수록된 사진을 보면 무덤 외부 호석에도

_ 현릉(태조 능)의 십이지
신상 중 오午상(왼쪽)과
신申상(오른쪽). 『조선고
적조사보고서』(조선총독
부) 사진.

십이지신상이 부조되어 있는데, 표현이 매우 형식적임을 알 수
있다. 오午상은 도포 입은 사람 몸에 정면관의 말 얼굴이고, 신申
상은 정면관의 사람 얼굴 모습처럼 묘사되어 있다. 전체적으로
볼 때 현릉의 십이지신상은 통일신라 왕릉의 것보다 조각 기법이
나 미적 수준이 현저히 떨어진다.

현·정릉

현·정릉은 고려 제31대 왕 공민왕(재위 1351~1374)의 현릉玄陵
과 노국대장공주魯國大長公主의 정릉正陵으로 이루어진 쌍릉이다.
개성시 개풍군 무선봉 나지막한 산중턱에 자리 잡고 있는 현릉과
정릉은 1365년에서 1374년 사이에 축조되었을 것으로 추정된다.
두 능은 고려 왕릉 가운데 가장 보존 상태가 좋고 뛰어난 석조 건
축술과 조형 예술 수준을 보여준다. 현릉의 능 제도 역시 후세 조

선시대 왕릉 제도의 모범이 되었다.

　현릉과 정릉은 능의 구조가 서로 같다. 봉분 아래쪽에 호석이 둘러 있고, 지대석에는 복련판覆蓮瓣(아래쪽으로 전도된 연꽃잎) 조각이, 우석隅石 면 아래쪽에는 영지 문양이 새겨져 있다. 그 좌우 면에는 태극 문양이 새겨진 영저靈杵와 영탁靈鐸이 시문되어 있다. 그리고 호석 면석에는 홀을 들고 있는 수관인신의 십이지신상이 새겨져 있고 그 주변에 소용돌이치는 여의두형如意頭形 구름 문양이 가득 차 있다. 적당한 양감과 정상적인 신체 비율은 고려 능묘 장엄 조각의 우수성을 보여준다.

　두 능의 내부에는 수관인신의 십이지신상이 현실玄室 남쪽 입구를 제외한 북·동·서의 3벽에 각 4구씩, 모두 12구가 그려져 있다. 북벽에는 서쪽부터 술戌·해亥·자子·축丑상이, 동벽에는 북쪽부터 인寅·묘卯·진辰·사巳상이, 서벽에는 남쪽부터 오午·미未·신申·유酉상이 배치되어 있다.

　십이지신상은 모두 소매가 넓은 광수포를 입고 양관梁冠을 썼으며, 가슴 높이에서 두 손을 모아 홀을 들고 정면을 바라보는 자세를 취하고 있다. 상裳은 붉은색, 황색 등이고, 도포 소매 단의 색깔은 황색, 붉은색, 흑색 등으로 되어 있다. 상승기류를 타고 날리는 모습의 도포자락은 인물상에 현실감과 신비감을 동시에 불어넣는다.

　천장에는 붉은 선으로 이어진 북두칠성이 그려져 있다. 하늘을 운행하는 천체와 방위 개념을 가진 십이지신상을 한 공간 속에 장식해 놓은 것은 무덤 안을 소우주로 조성하기 위한 묘책이다.

2) 귀족묘의 십이지신상

개성 수락암동 제1호 고분

1916년 발견된 개성 수락암동 제1호 고분은 무덤 내에 수관인신형 십이지신상이 벽화에 장식되어 있는 것으로 유명하다. 네모반듯한 상자형 무덤 내부를 회칠하고 그 위에 그림을 그리는 방식을 취했다. 『조선고적도보』에 수록된 사진을 보면 십이지신상과 사신四神상이 그려져 있다. 십이지신상은 수관인신상으로 광수廣袖 장포長袍를 입고 홀을 든 자세를 취하였으며 머리에 쓴 관에 십이지신상을 나타내는 동물 모습이 뚜렷하다.

십이지상의 자세와 복장은 중국 산서성 진성현 부성촌 소재 옥황묘玉皇廟의 십이지신상과 유사한 점이 많다. 옥황묘는 송 희령熙寧 9년(1076)에 건립된 도교 사원으로 경내에 십이지신상을 비롯한 300구의 조각상이 있다. 십이지신상의 복식은 양관으로 보이는 관을 쓰고, 넓은 띠를 허리에 둘렀으며, 소매 폭이 넓은 문복文服을 입은 모습이다. 자세는 두 손을 소매에 감춘 채 허리 부근에서 맞잡고 있거나 소매 밖으로 나온 두 손으로 홀을 잡고 서 있는 모습이다. 기본적인 자세와 복장이 서곡리 벽화묘의 십이지신상과 비슷하여 양자 간의 영향 관계를 짐작케 한다.

십이지신상은 동·서벽에 4구, 북벽에 3구, 남벽에 1구가 배치되어 있다. 종류별로 보

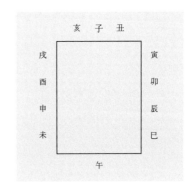

_ 개성 수락암동 제1호 고분 십이지신상 배치도.

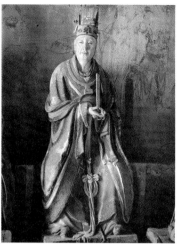

_ 개성 수락암동 제1호
분 십이지신상－미未상
(왼쪽).
_ 옥황묘 십이지신상(오
른쪽). 『산서고건축통람』
(산서인민출판사) 사진.

면 북벽에 서쪽부터 해亥·자子·축丑상, 동벽에 북쪽부터 인寅·묘
卯·진辰·사巳상, 남벽에 오午상, 서벽에 남쪽부터 미未·신申·유
酉·술戌상이 배치되어 있다.

한편 십이지상과 함께 그려진 사신四神은 청룡·백호·주작·현
무를 지칭하는 것으로, 동·서·남·북 각 방향에 위치하는 7개의
성좌를 상징한다. 우주란 시간과 공간의 합체이므로 수락암동 고분
처럼 천계天界를 나타내는 사신과 방위를 나타내는 십이지신이 무덤
속에 공존하며, 이것은 무덤 내부가 소우주로 조성되어 있음을 의미
한다.

장단 법당방 석실분

1947년에 임천, 김원룡, 이건중 등 국립중앙박물관 조사팀이
발견한 법당방 석실 고분은 사상 두번째로 발견된 고려 벽화 고

분이다. 개성시 개풍군 장단면 법당방에 있는 이 고분에는 수관인신형의 십이지신상이 동·서벽에 각각 4구씩, 남·북벽에 각 2구씩 모두 12구가 배치되어 있다. 북벽의 동쪽에 자子상, 서쪽에 해亥상, 동벽 북쪽부터 축丑·인寅·묘卯·진辰상, 서벽의 남쪽부터 미未·신申·유酉·술戌상이 배치되어 있다. 남벽에는 방위에 따라 사巳·오午상이 그려졌을 것으로 생각

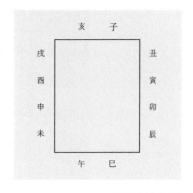

_ 장단 법당방 석실분 십이지신상 배치도.

되나 훼손이 심해 내용 확인이 어렵다. 각 십이지신은 양관과 광수포를 입고 홀을 든 자세를 취하고 있으며 관冠의 중앙에 십이지 동물이 묘사되어 있다.

파주 서곡리 고려 벽화묘

서곡리 고려 벽화묘는 청주 한씨 한상질韓尚質의 묘역에 있는 권준權準(1281~1352)의 묘로 확인되었으므로 제작 연대를 1352년 경으로 볼 수 있다. 권준은 양촌陽村 권근權近의 큰할아버지이다.

1991년 3월, 경기도박물관에서 시행한 발굴 조사에서 무덤 내부 천장의 중앙 판석에 북두칠성, 삼태성, 북극성 등을 표시한 성신도와 네 벽에 그려진 12구의 십이지신상이 확인되었다. 십이지신상은 수관인신 형태를 갖추고 있으며 모두 소매에 덮인 두 손으로 홀을 쥔 모습이다. 복제服制는 붉은색 관, 길고 붉은 옷고름, 폭이 넓고 붉은 허리띠를 갖춘 문복 형태이다. 북벽의 자子상, 이와 가장 가까운 동벽의 축丑상과 서벽의 해亥상, 그리고 자子상

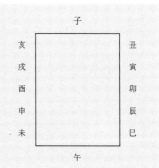

_ 파주 서곡리 고려 벽화
묘 십이지신상-미未상으
로 추정(왼쪽). 국립문화재
연구소.
_ 파주 서곡리 고려 벽화
묘 십이지신상 배치도(오
른쪽). 문화재청 자료.

과 마주한 남벽의 오午상 등 4구는 좌상으로, 나머지 동·서벽의 8
구는 입상으로 묘사되어 있다.

　배치를 보면, 북벽에 자子상, 동벽에 축丑·인寅·묘卯·진辰·
사巳상, 남벽에 오午상, 서벽에는 미未·신申·유酉·술戌·해亥상이
배치되어 있다.

3) 불탑의 십이지신상

_ 개심사지 오층석탑 십
이지신상 배치도.

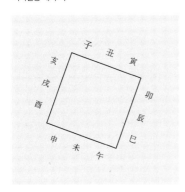

개심사지 오층석탑 십이지신상

　개심사지 오층석탑은 경북 예천군 예천읍
남본동에 위치해 있다. 2층 기단 위에 올린 5
층 탑신으로 구성되어 있는데, 1층 옥신에 사
천왕, 2층 기단에 팔부중, 1층 기단에 십이지
신상을 새겨 수호신의 위계를 나타내었다. 각
십이지신상은 수수인신 형태이며, 광수포를

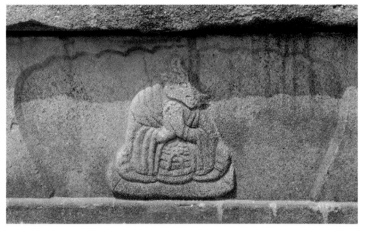

_ 개심사지 오층석탑 십
이지신상—진辰상.

입고 합장하고 앉아 있다.

십이지신상 배치상의 특이한 점은, 북면 중앙에 자子상, 동면
중앙에 묘卯상, 남면 중앙에 오午상, 서면 중앙에 유酉상을 배치
하는 일반적 관례를 깬 점이다. 즉 자子상 자리에 축丑상, 묘卯상
자리에 진辰상, 오午상 자리에 미未상, 유酉상 자리에 술戌상이 배
치되어 있는 것이다.

십이지신상을 이렇게 배치한 이유는 이 탑이 시계 방향으로
약 45도 틀어진 상태로 서 있기 때문이라 생각된다. 이 상태에서
각 십이지신상을 제 방위에 맞춰 배치하려면 십이지신상의 위치
를 반시계 방향으로 한 칸씩 밀어 배치할 수밖에 없기 때문이다.
그런데 왜 탑을 당초부터 시계 방향으로 45도 정도 틀어 앉혔는
지 그 이유는 알 수 없다.

이 탑의 십이지신상에서 흥미로운 사실은 머리 돌림 방향이
일정한 질서를 따르고 있다는 점이다. 예컨대 남·북면의 십이지

_ 안동 임하동 삼층석탑
십이지신상－사巳상.

신상의 경우 대칭 관계에 있는 자子·오午·인寅·신申상은 모두 오른쪽 방향으로, 축丑상과 미未상은 왼쪽 방향으로 머리를 돌리고 있는 것이다.

안동 임하동 십이지석탑 십이지신상

경상북도 안동시 임하면 임하동에 있는 이 탑은 고려 초기 석탑으로 알려져 있다. 원래는 이중 기단을 갖춘 삼층탑이었을 것으로 생각되나 현재는 3층 탑신과 옥개석은 없고 2층 탑신과 옥개석만 남아 있다. 상층 기단 면석에 팔부신중이 조각되어 있고 기단석 각 면에 십이지신상이 부조되어 있다.

십이지신상은 현재 마멸이 심해 확실한 형태를 파악하기 어려우나 사巳상은 형태가 비교적 뚜렷이 남아 있다. 광수포를 입고 앉은 자세로 검을 비껴 가슴에 안고, 왼쪽 방향으로 머리를 돌린 모습이다. 표현은 세밀하지 않으나 도무 자세를 표현한 것처럼

보인다. 사巳상 오른쪽의 오午상도 도무상으로 보이는데, 동세가 사巳상보다 강하다. 왼쪽 다리를 접은 자세에서 발끝으로 몸무게를 지탱하고, 곧게 편 오른발 뒤꿈치로 땅을 딛고 춤추는 자세를 취했다.

다. 조선시대

조선시대에 접어들면 십이지신상은 불탑에서 완전히 사라지지만 왕릉 장식 전통은 그대로 계승되었다. 『국조오례의』國朝五禮儀 왕릉 제도에 따라 호석에 태극 문양이나 영탁문靈鐸紋,[1] 영저문靈杵紋[2]과 함께 십이지신상을 새겼다. 그러나 왕의 유명遺命에 따라, 혹은 그 선례를 따라 십이지신상 대신에 십이지 문자를 난간 기둥이나 동자 기둥 등에 새기는 현상도 나타났다.

십이지신상은 왕릉뿐만 아니라 생활 용구나 장신구 등 민예품의 장식 소재로 애호되었고, 십이지 번화幡畵(헝겊에 그려 대에 매단 그림)와 같은 불교의식용 그림의 주인공으로 등장하기도 했다. 특히 주목되는 것은 경복궁 근정전 월대月臺(궁궐 전각 앞에 있는 넓은 섬돌)에서 보듯이 순수한 동물 형상의 십이지상이 궁궐에 등장한 사실이다.

1) 왕릉의 십이지신상
조선시대의 왕릉 제도는 기본적으로 고려의 왕릉 제도를 계승했다. 공민왕과 노국대장공주의 무덤인 현릉과 정릉의 완비된

1. 벽사와 신령스러움을 상징하는 방울 무늬.

2. 벽사의 법력과 신령스러움을 상징하는 공이 모양의 무늬.

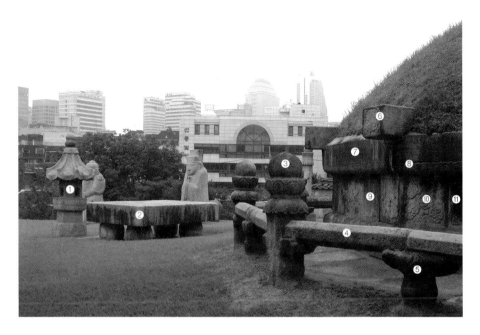

_ 성종의 능인 선릉의 왕릉 구성 요소와 세부 명칭.
❶ 장명등, ❷ 혼유석, ❸ 난간수, ❹ 돌난대, ❺ 동자수, ❻ 인석, ❼ 만석, ❽ 양련, ❾ 병풍석, ❿ 면석, 십이지신상, ⓫ 우석.

왕릉 제도를 기준 삼아 첨삭을 했다. 봉분 구조는 호석을 봉분 밑에 돌려 세우고 그 위에 봉토를 채워 올린 형식으로 되어 있다. 원형 기단을 이룬 각 면석에 해당 방위에 맞게 십이지신상을 새겨놓았다. 십이지신상은 고려시대에 유행했던 문관복 차림의 수관인신獸冠人身 형식이 대세를 이루었다.

조선시대에는 통일신라시대나 고려시대에는 볼 수 없었던 새로운 능묘 장식 제도가 나타났는데, 십이지신상 대신에 십이지 문자를 동자 기둥이나 난간 기둥에 새기는 방식이 그것이다. 이것은 이 시대의 일반적 추세라기보다는 특정 왕의 유언에 따른 결과인 경우가 많은데, 그 배경에 검소를 숭상하고 백성을 사랑하는 왕의 마음이 깔려 있다.

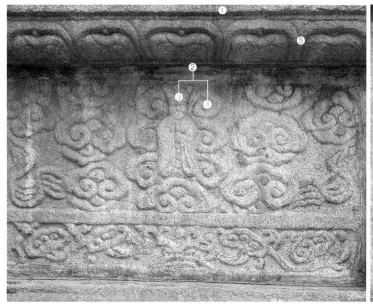
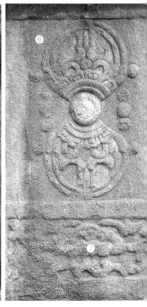

_ 건원릉의 십이지신
상—자구상과 호석의 부
분 명칭도.

❶ 만석, ❷ 면석, ❸ 방위
신, ❹ 운채, ❺ 앙련엽, ❻
우석(왼쪽-영저, 오른쪽-
영탁), ❼ 영지.

건원릉

경기도 구리시 인창동에 있는 건원릉健元陵은 태종 8년(1408)
에 조성된 조선 태조 이성계(재위 1392~1398)의 능이다. 건원릉은
고려 공민왕의 현릉과 노국대장공주의 정릉을 모델 삼아 여기에
한두 가지 내용을 추가한 형태의 능으로, 조선 왕릉 제도의 표본
이 될 만하다.

면석 좌우의 우석隅石에 태극문과 영탁문, 그리고 벽사의 법
력을 상징하는 금강저, 즉 영저문이 조각되어 있으며, 그 밑에 영
지문이 시문되어 있다. 그리고 지대석과 만석滿石에는 앙련仰蓮과
복련伏蓮이 새겨져 있다.

십이지신상은 호석의 면석 중앙에 새겨져 있으며, 모양은 구

3. 꽃잎이 위로 피어나는
모습의 연꽃.

4. 꽃잎이 아래로 엎어져
있는 연꽃.

_ 건원릉의 십이지신상 – 자子상의 세부(위).
_ 헌릉. 왼쪽으로 태종 능이, 오른쪽으로 원경왕후 능이 보인다(가운데).
_ 원경왕후 능의 십이지신상 – 신(申)상(아래).

름 위에 선 문관 복장의 수관인신 형태로 되어 있다. 여백은 구름 문양으로 가득 채워져 있다.

건원릉의 십이지신상에 대한 흥미로운 기록이 『승정원일기』 고종 29년 임진(1892) 4월 17일 조에 전한다. 조선 말 고종이 건원릉에 제사 지내러 가서 봉분 둘레를 살펴본 후 "상석裳石에 인물이 새겨져 있다" 하니, 김홍집이 아뢰기를, "십이신장의 초상인 듯합니다"라고 했다. 또 왕이 말하기를 "이것은 옛 제도이고 근대 능침의 상석에는 그리지 않는다" 하니, 김홍집이 아뢰기를, "그렇습니다"라고 하였다 한다.

헌릉

서울시 서초구 내곡동에 있는 헌릉獻陵은 조선 제3대 태종(재위 1400~1418)과 원경왕후元

敬王后 민씨의 능이다. 봉분 하단에 호석이 둘러져 있으며 면석은
상하 2:1의 비율로 구획되어 있는데, 윗부분에 십이지신상이 와
형운문渦形雲紋을 배경으로 서 있다. 십이지신상은 십이지 동물 장
식이 있는 관을 쓰고, 소매 넓은 장포를 입고, 두 손을 가슴 높이
에 올려 홀을 들고 있는 모습으로 묘사되어 있다. 면석 아래 부분
에는 영지 문양이, 모서리 돌의 우측에는 영저, 좌측에는 영탁이
양각되어 있으며, 모서리 돌과 면석 아래쪽에는 영지 문양이 새
겨져 있다.

영릉

영릉英陵은 조선 제4대 세종(재위 1418~1450)과 소헌왕후昭憲王
后 심씨의 합장릉이다. 세종이 승하하자 처음에는 태종의 헌릉 서
쪽에서 장사 지내고 수릉壽陵이라 했는데, 그후 예종 원년(1469)
에 경기도 여주군 능서면 왕대리로 능을 옮겼다. 능을 옮길 때 원
래 있었던 석물들을 그대로 놓아두거나 땅에 묻었고 새 능을 조
성할 때는 호석을 설치하지
않았다.

영릉 주변에는 합장릉임
을 알 수 있는 2개의 혼유석
이 있고, 봉분 둘레에 돌난
간이 둘려 있으며, 12개의
난간 동자 기둥에 단정한 해
서楷書로 된 십이지 문자가

_ 영릉 난간 기둥의 해亥
자.

방위에 맞게 음각되어 있다. 순조의 원자인 추존 왕 문조文祖와 신정왕후 조씨의 능인 수릉綏陵, 순조와 순원왕후 김씨의 능인 인릉仁陵에도 인물상 대신 십이지 문자를 새겼으나 동자 기둥이 아닌 난간 기둥에 새겼다는 점이 영릉과 다르다. 이렇게 십이지 신상 대신 십이지 문자를 새기는 제도는 산역山役에 동원되는 인부의 수는 물론 인명의 피해를 줄이고 비용을 절감하여 민폐를 덜려는 목적에서 나온 것이다.

현릉

경기도 구리시 인창동 동구릉東九陵에 있는 현릉顯陵은 조선 제5대왕 문종(재위 1450~1452)과 현덕왕후顯德王后 권씨의 능이다. 문종 2년(1452) 왕이 죽자 세종의 능인 영릉 오른쪽에 능 자리를 정했으나 물이 나고 돌이 나와 현 위치인 태조의 건원릉 동쪽을 택했다. 능의 제도는 『국조오례의』의 본이 되는 구舊 영릉의 제도 를 따랐다. 구 영릉은 조성한 지 얼마 안 되어 옮겨졌기 때문에 『국조오례의』식으로 이루어진 현존하는 가장 오래된 능으로 볼 수 있다.

봉분을 돌아가며 호석과 난간이 둘러쳐져 있고 호석의 면석 에 구름 문양과 함께 수관인신형의 십이지신상이 새겨져 있다. 십이지신상은 소매 넓은 장포를 입고 두 손을 앞에 모아 홀을 든 문관 입상 형식으로 표현되어 있으며, 방위에 따라 십이지신상의 동물 모습을 관식冠飾으로 붙여 구별하고 있다. 봉분 남쪽면의 십 이지신상은 보존 상태가 좋아 도상적 특징을 살피는 데 별다른

_ 현릉 중 문종 능의 십이지신상—진辰상.

어려움이 없으나 북쪽 응달의 것은 이끼 등에 의해 훼손되어 원형 파악이 쉽지 않다.

선릉·정릉

선릉宣陵은 서울시 강남구 삼성동에 있는 조선 성종(재위 1469~1494)과 그의 계비繼妃 정현왕후貞顯王后 윤씨의 능이고, 정릉靖陵은 같은 묘역에 있는 중종(재위 1506~1544)의 능이다. 이곳이 능지陵址로 선정된 것은 연산군 1년(1495)에 성종의 능인 선릉이 조성되면서부터였다. 그 뒤 중종 25년(1530) 성종의 제2계비인 정현왕후 윤씨가 죽자 이 능에 안장하고 동원이강형식同原異岡形式[5]으로 조영하였다.

선릉의 구조는 봉분 밑에 호석을 돌려 세우고 그 위에 봉토를 채워 올린 일반 형식으로 되어 있다. 전체적으로 원형을 이룬 각 호석 면에 수관인신형 십이지신상이 새겨져 있다. 대부분 보존 상태가 좋지 않으나 미未상의 경우에는 형태가 비교적 뚜렷하여

5. 홍살문과 정자각 등은 하나만 봉분과 석물 등을 따로 쓴 형식.

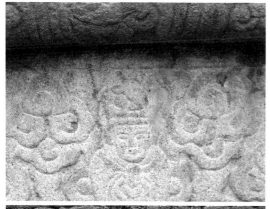

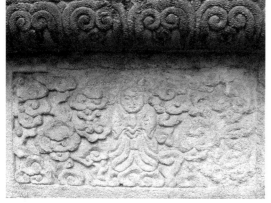

_ 선릉(성종 능)의 십이지 신상 중 미未상(위)과 사 巳상(아래).

구체적인 모습을 확인할 수 있다.

십이지신상은 동물 모습이 비교적 크게 표현된 관을 쓰고 두 손을 앞에 모아 홀을 든 자세로 서 있는 모습이다. 신체에 비해 얼굴이 좀 큰 편이며 옷 주름은 도식적이다. 신상神像 주변 여백은 큰 구름 문양으로 채워져 있다. 한편, 정릉의 봉분 구조는 선릉과 유사하며 원형을 이룬 병풍석마다 수관인신형 십이지신상이 새겨져 있다. 십이지신상 형태 역시 선릉의 것과 다르지 않으나 구름 크기를 다양하게 묘사하는 등 주변 여백의 처리 방법에서 차이가 있다.

태릉

서울시 노원구 공릉동에 있는 태릉泰陵은 조선 제11대 중종(재위 1506~1544)의 두번째 부인인 문정왕후文定王后 윤씨의 무덤이다. 문정왕후의 본관은 파평으로, 1515년 중종의 첫번째 부인인

장경왕후章敬王后가 죽자 1517년 17세의 나이로 왕비가 되었다. 문정왕후는 사후 중종이 있는 정릉에 안장될 예정이었으나 장마철 침수로 인하여 이곳에 묻히게 되었다. 석수石獸, 혼유석魂遊石,[6] 망주석, 팔각 장명등長明燈,[7] 문인석, 무인석 등을 갖추고 있어 『국조오례의』의 왕릉 제도를 따랐음을 알 수 있다.

봉분 아래쪽에 병풍석이 설치되어 있고 면석에 운채雲彩와 십이지신상이 새겨져 있다. 비교적 넓은 띠를 면석 사방에 두르고 그 안에 십이지신상을 새겼는데, 풍만하고 넓은 소매를 가진 장포를 입고 홀을 든 자세이다. 구름 문양은 좌우 대칭을 이루는 다른 왕릉의 경우와 달리 자유로운 배치 상태를 보인다.

강릉

강릉康陵은 서울시 노원구 공릉동 태릉에서 동쪽으로 조금 떨어진 곳에 위치하고 있다. 조선 13대 명종(재위 1545~1567)과 인순왕후仁順王后 심씨의 능이다. 명종은 중종의 둘째 아들로 1545년 인종이 승하하자 12세의 나이로 왕위에 올랐다. 1567년(명종 22) 승하하여 어머니 문정왕후가 묻힌 태릉 오른쪽 언덕에 안장되었다. 인순왕후는 1575년에 승하하여 강릉의 오른쪽에 안장되었다. 태릉과 마찬가지로 왕릉과 왕후릉 모두 병풍석으로 둘러져 있으며, 두 능은 12칸 난간석으로 연결되어 있다. 봉분 주위에 석수石獸, 혼유석, 장명등, 망주석, 문인석, 무인석 등이 배치된, 규모 있는 능이다.

십이지신상은 병풍석 면석에 부조되어 있는데, 면석 둘레에

6. 영혼이 나와서 놀게 하기 위해 능원이나 묘의 봉분 앞에 설치해 놓은 네모난 돌.

7. 무덤 앞에 돌로 만들어 세워놓은 등으로, 꺼지지 않는 등불이라는 의미가 있다.

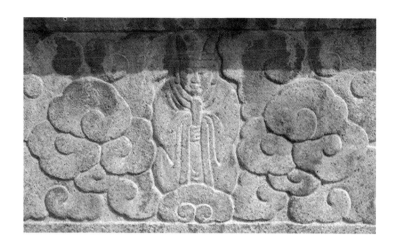

_ 효릉의 십이지신상.

넓은 띠를 나타낸 것이라든지 소매가 넓고 긴 도포를 입고 두 손으로 홀을 든 인물상의 모습이라든지, 구름을 배경 문양으로 사용한 것 등은 태릉의 예와 크게 다르지 않다. 다만 태릉의 경우보다 구름 문양의 크기가 작고 조밀하게 시문施紋되어 있는 점이 다르다면 다른 점이다.

효릉

경기도 고양시 덕양구 원당동에 있는 효릉孝陵은 인종(재위 1544~1545)과 인성왕후仁聖王后 박씨의 능이다. 효릉은 왕릉과 왕비릉을 난간으로 연결한 쌍릉 형식으로 되어 있다. 인종 승하 후 능을 조성할 당시에는 시대적 상황 때문에 상례 절차를 줄이거나 없앰으로써 산릉山陵 공사에 소홀한 점이 많았다. 그 뒤 인성왕후가 승하하자 선조는 효릉의 개수를 정하여 병석 등 석물을 다시 고쳐 넣었다. 지금 볼 수 있는 병풍석의 십이지신상은 그때 조성

_ 수릉 난간 기둥의 십이
지 문자-해亥자(왼쪽).
_ 인릉(순조 능)의 십이지
문자-유酉자(오른쪽).

한 것이다.

 봉분을 원형으로 둘러싸고 있는 병풍석 면석마다 문관 복장
의 십이지신상이 부조되어 있는데, 소매가 넓은 도포를 입고 두
손을 모아 홀을 잡고 있는 모습이다. 인물상보다 큰 구름 문양이
십이지신상을 상대적으로 왜소하게 보이게 하고 고졸하고 투박
한 조각 솜씨는 민화적 순정을 느끼게 한다. 각 방위에 따라 십이
지신상의 동물 모습을 관식冠飾으로 붙여 구별했을 것은 틀림없겠
으나 마모가 심해 확실한 내용을 알기 어려운 실정이다.

수릉

 경기도 구리시 인창동 동구릉에 있는 수릉綏陵은 순조의 원자
인 추존 왕 문조文祖(효명세자의 추존)와 신정왕후神貞王后 조씨의 능
이다. 당초에 의릉懿陵(경종 능) 근처에 있었으나 풍수상의 이유로
헌종 12년(1846)에 양주 용마봉 아래로 옮겨졌다가 다시 태조의
건원릉 부근에 이장되었으며 고종 27년(1890) 신정왕후가 죽자 이

곳에 합장하였다.

봉분을 감싸는 호석이 없기 때문에 子(자), 丑(축), 寅(인) 등 십이지 문자를 난간 기둥에 십이지신상 대신 음각했다. 그리고 동자기둥 위에 건너 댄 8각의 돌난대에 甲(갑), 乙(을), 丙(병) 등의 십간 문자와 乾(건), 坤(곤) 등의 괘卦 이름을 새겼다. 이처럼 글자로 십이지상을 대신한 것은 조선 초기 세조와 정희왕후貞熹王后의 능인 광릉光陵(경기도 양주군 진접면 부평리)에 호석을 설치하지 않은 것에서 선례를 찾을 수 있다.

인릉

서울시 서초구 내곡동에 있는 인릉仁陵은 23대 순조(재위 1800~1834)와 순원왕후純元王后 김씨의 능이다. 양석羊石, 마석馬石 등의 석수, 혼유석, 장명등, 망주석, 문·무인석을 설치하는 등 왕릉의 기본 제도를 따르고 있으나 봉분 주위에 호석만은 설치하지 않았다. 대신에 12칸의 난간석을 둘렀는데 난간 동자주의 방위에 맞추어 십이지 문자를 새겼다. 그리고 난간 동자주 위에 걸친 돌난대에 甲(갑), 乙(을), 丙(병), 丁(정) 등 십간을 새겼다.

예릉

예릉睿陵은 경기도 고양시 원당동에 있는 조선 제25대왕 철종(재위 1085~1100)과 철인왕후哲仁王后의 능이다. 예릉은 실질적으로 조선의 마지막 왕릉이라 할 수 있다. 예릉 이후에도 고종의 홍릉과 순종의 유릉이 있으나 그것은 일제에 의해 조성된 능이다.

예릉은 왕릉과 왕비릉을 나란히 놓고 각 봉분 앞에 혼유석을 각각 따로 놓는 쌍릉 제도를 취했다. 이것은『국조오례의』의 왕릉 제도를 따른 것으로 왕과 왕비의 능을 같은 소구릉에 나란히 배치하는 방식인데, 2기의 무덤이 나란히 자리 잡고 있는 형국이다.

각 능의 주위에 12개의 난간 기둥, 동자 기둥과 돌난대로 이루어진 난간이 둘러져 있는데, 두 난간이 접촉하는 부분의 난간을 두 능이 공유하고 있다. 난간 기둥마다 방위에 따라 십이지상을 대신하는 십이지 문자가, 양각된 원 속에 음각되어 있다.

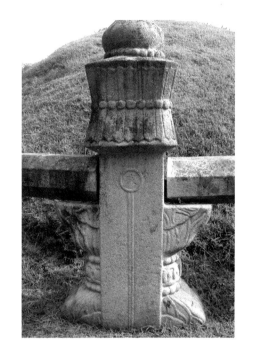

_ 예릉의 십이지—해亥자.

2) 궁궐의 십이지상

경복궁 근정전 월대의 십이지상

조선시대에는 십이지상이 무덤이나 불탑뿐만 아니라 궁궐에도 조성되었는데 그 대표적 예가 경복궁 근정전 주변의 십이지상이다. 경복궁은 태조 이성계가 천명天命을 받아 고려를 멸망시키고 건국한 조선 왕조의 정궁正宮이다. 특히 경복궁의 정전인 근정전은 경복궁뿐만 아니라 조선 왕조의 건국이념과 정치 철학이 담

긴 상징성 높은 건물이다. 그 위상에 걸맞게 건물 주변에 여러 가지 상징 조형물들이 배치되어 있는데, 그중에서도 가장 주목되는 것이 십이지상과 사신상이다.

십이지상과 사신상은 상·하층 월대를 잇는 계단 문로주門路柱 위에 배치되어 있는데, 사신상은 계단 위쪽 문로주에, 십이지상은 계단 위쪽과 아래쪽 문로주에 배치되어 있다. 사신상의 위치를 살펴보면 월대 북에 현무, 정남에 주작, 정동에 청룡, 정서에 백호상이 자리하고 있다. 그리고 십이지상은 월대 정북에 자子상, 정동에 묘卯상, 동남 방향에 축丑상, 정남에 오午상, 그리고 정서에 유酉상, 서남 방향에 신申상이 제자리를 지키고 있으며, 상층 월대 동남 방향에 사巳상, 서남 방향에 미未상이 자리 잡고 있다.

사신상과 십이지상들은 모두 신화神化하지 않은 자연 상태의 동물 모습으로 묘사되었는데, 크기가 작고 세부 표현이 생략되었으나 각 동물의 외형적 특징은 매우 잘 표현되어 있다. 청룡·백호·주작·현무상 역시 십이지상과 같은 조각 수법을 보여준다.

조선 왕조의 역대 왕들은 천하를 다스림에 있어 하늘을 공경하고 백성을 위해 힘씀은 물론, 천지 운행의 원리에 따라 백성에게 일할 때를 가르쳐 주는 것이 왕도정치의 극치라고 믿었다. 세종이 경복궁 내에 흠경각欽敬閣[8]을 설치한 것도 그와 같은 경천애민敬天愛民 사상과 흠경철학의 발로였다.

흠경각 안에는 황금으로 만든 해가 떠 있고, 동·서·남·북 사방에 청룡·백호·주작·현무의 사신상이, 열두 방향에 십이지상이 배치되어 있었으며 사방에 봄·여름·가을·겨울에 해당하는 경치

8. 자동으로 작동하는 천문시계인 옥루玉漏를 설치했던 건물. 경복궁 경회루 동쪽에 있었음. 흠경각이라는 이름은 세종이 지은 것으로, 『서경』「요전」堯典의, "하늘을 공경하여 백성에게 때를 일러준다"(欽若昊天 敬授人時)는 문구에서 유래한 것임.

가 꾸며져 있었다. 흠경각의 십이지상, 사신상, 경치 등은 시간, 계절, 그리고 방위, 즉 우주의 존재 원리와 운행 이치를 상징적으로 보여주는 장치였던 것이다.

근정전 월대의 사신상과 십이지상은 흠경각의 사신상과 십이지상을 옥외로 옮겨놓은 것과 다르지 않다. 십이지상은 시간 개념과 방위 개념을 동시에 가지고 있는 상징물이다. 그래서 십이지의 방위 개념은 근정전 내의 어좌를 사방의 중심에 올려놓는 기능을 하며 십이지의 시간 개념은 우주 시간의 흐름을 나타낸다고 볼 수 있다. 결국 근정전 월대의 십이지상은 시간과 공간의 합체인 우주의 실재實在를 지상에 구현하는 상징 조형물인 셈이다.

경복궁 경회루와 십이지

경복궁 안에, 십이지를 건축물에 적용한 경우가 또 하나 있다. 경회루가 바로 그것인데, 경회루는 24개의 네모기둥과 24개의 원기둥, 모두 48개의 기둥으로 이루어져 있다. 건물 외연을 따라 줄지어 있는 기둥은 네모기둥이고 그 안쪽에 있는 기둥은 모두 원기둥이다. 건물 이층의 중심 부분이 한 단 높게 조성되어 있는데 이 부분이 중당中堂이다. 중당을 둘러싼 것이 헌軒이고 헌을 둘러싼 것이 회랑回廊이다. 중당은 정면 4개, 측면 2개, 모두 8개의 기둥으로 되어 있는데 이것을 면으로 세면 3칸이 된다. 그리고 헌은 12칸으로 이루어져 있고, 헌을 형성하고 있는 16개의 기둥 사이에 각각 4짝의 문이 달려 있어 모두 합치면 64짝이 된다.

1865년 경회루 중건 당시 정학순丁學洵이라는 사람이 〈경회

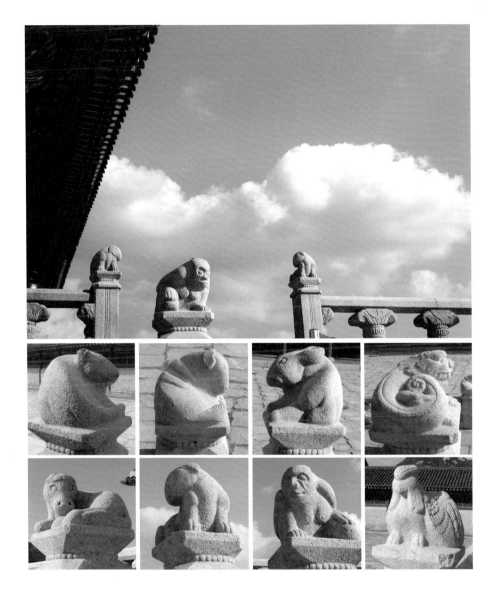

_ 경복궁 근정전 십이지상(원경).
_ 경복궁 근정전 월대 십이지상. 왼쪽으로부터 자子, 축표, 묘卯, 사巳, 오午, 미未, 신申, 유酉상.

루 삼십육궁지도〉慶會樓三十六宮之圖를 그려 경회루에 역易의 원리가 적용되어 있음을 설명했다.

圖之宮六十三樓會慶

_ 〈경회루 삼십육궁지도〉, 일본 와세다 대학 도서관.

십이지의 경우, 북쪽 회랑 중앙 칸의 왼쪽 기둥이 자子에 배정되어 있고, 이로부터 시계 방향으로 기둥 하나씩 건너뛰면서 축丑, 인寅, 묘卯… 순으로 배정되어 있다. 그리고 24절기의 경우, '자子의 기둥이 동지가 되는데, 시계 방향으로 돌아가면서 소한, 대한, 입춘… 순으로 24절기가 배정되어 있다.

세상천지의 모든 것은 변한다. 해가 뜨면 지기 마련이고, 달도 차면 기운다. 낮이 지나면 밤이 오고, 밤이 지나면 아침이 온다. 여름이 가면 가을이 오고, 겨울이 가면 봄이 온다. 이런 변함없는 우주 원리가 십이지에 담겨 있다. 옛사람들은 천지자연의 법칙을 인간 생활에 적용하는 것이 참된 행복의 지름길이라 믿어 경회루 기둥에도 십이지의 원리를 적용시켰던 것이다.

3) 기타 유물

수복 십이지신상 열쇠패

화폐박물관에 소장된 조선시대의 이 열쇠패는 열쇠를 매달아 두는 생활 용구의 일종이다. 태극 문양(이파문二巴紋)을 둘러싼 각

각의 동심원 띠 안에 문양들이 들어 있는데, 이중 십이지신상은 팔괘 문양 다음에 위치한 세번째 동심원 안에 배열되어 있다. 문양의 크기가 작고 시문 상태가 정교하지 않아 각 십이지신상의 특징을 명확히 알아보기 어려우나, 수수인신의 갑주무장 십이지신상을 나타낸 것만은 분명하다.

십이지신상의 배열은 팔괘 띠의 건괘(☰)와 감괘(☵) 사이쯤 되는 곳에 있는 자子상에서부터 반시계 방향으로 축丑·인寅·묘卯·진辰상의 순서로 배열되어 있는데, 이것은 시계 방향으로 배열하는 보편적인 배치 방법과 다른 점이다. 네번째 띠에는 28수宿가 새겨져 있는데, 28수는 열쇠패 뒷면에 새겨진 청룡·백호·주작·현무 등의 사신과 같은 의미가 있다. 열쇠패에는 이밖에도 서운瑞雲·바람·소나무·물결 등의 자연계 문양과 수많은 '壽福'(수복) 문자 문양 등 다양한 문양들이 새겨져 있다. 열쇠패 문양 가운데서 태극·팔괘·십이지, 그리고 사신과 28수 등은 모두 우주의 기원과 구조, 그리고 운행 원리를 설명하는 부호이다.

조선시대에 수수인신형의 갑주무장 십이지신상을 찾아보기는 쉽지 않지만, 이 열쇠패의 출현으로 조선시대에도 갑주무장의 십이지신상 도상이 활용되었음을 확인할 수 있다.

_ 수복십이지신상 열쇠패. 지름 10.03cm, 조선, 화폐박물관.

양산 통도사 명부전 십이지 신상

복련伏蓮과 앙련仰蓮 조각이 뚜렷한 방형 대좌 위에 붉은색 장포를 입고 공수 자세로 선 모습이다. 현재 명부전 내에는 12개의 십이지신상이 3면에 봉안되어 있는데, 이처럼 법당 내에 십이지신상을, 그것도 12개를 모두 봉안한 예는 양산 통도사 명부전 외에는 찾기 어렵다.

_ 통도사 명부전 십이지 신상. 높이 31cm, 왼쪽으로부터 유酉, 해亥, 사巳 상.

이 십이지신상이 어느 시대에 제작되었고, 어떤 연유로 명부전 안에 봉안되었는지에 관해서는 정확히 알려진 것이 없다. 그러나 대좌가 불상에서 흔히 볼 수 있는 연화대좌로 되어 있는 점을 볼 때, 부장품이 아니라 앞서 살펴본 통도사 성보박물관 소장 십이지 번화처럼 불교 의례나 제의와 관련된 유물이 아닌가 생각된다. 붉고 푸른 색깔의 퇴색 정도나 고졸한 조각 수법으로 볼 때 제작 시기는 조선시대 말경으로 추정된다.

양산 통도사 십이지 번화

사찰에서 큰 행사나 의식을 벌일 때 도량 장식 수단의 하나로 깃발 모양의 십이지 번화幡畵(깃발 비슷하게 생긴 불구에 그린 그림)를 제작해 열두 방향에 걸어 놓는다. 그런 용도로 사용했던 십이지 번

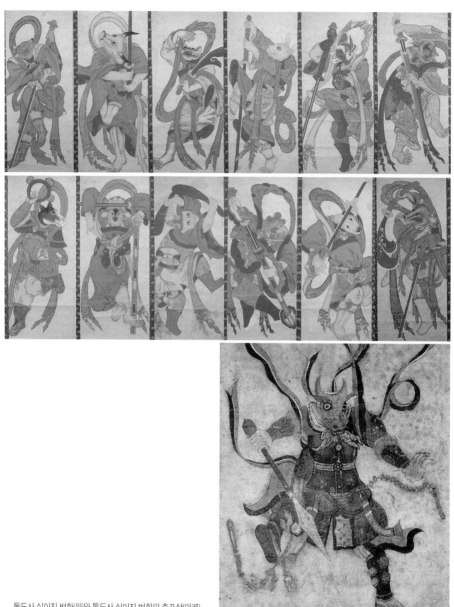

_ 통도사 십이지 번화(위)와 통도사 십이지 번화의 축표상(아래).

약사십이신장 범어명	약사공양의궤	십이지
Kumbira	궁비라宮毘羅	子
Vajra	벌절라伐折羅	丑
Mihira	미기라迷企羅	寅
Andira	안저라安底羅	卯
Andara	안이라安儞羅	辰
Madira	산저라珊底羅	巳
Indra	인달라因達羅	午
Pajra	발이라跋伊羅	未
Mahura	마호라摩呼羅	申
Sindara	진달라眞達羅	酉
Chatura	초두라招頭羅	戌
Vikara	비갈라毘羯羅	亥

〈표4〉 약사십이신장과 십이지의 관계

화가 현재 통도사 성보박물관에 보관되어 있다. 지금은 번의 형태가 아니라 족자 형태로 변형되어 있다.

그림을 살펴보면 모두 수수인신의 형태로, 무기를 들고 도무跳舞 자세를 취하였고 호랑이와 돼지는 언월도, 원숭이는 몽둥이, 말은 요령搖鈴을 들고 있으며 나머지는 모두 장검을 들고 있다. 무기는 무당이 축귀 의식을 행할 때 사용하는 무구와 비슷하며 춤추는 모습은 나무儺舞의 춤사위와 유사하다.

나무는 역귀를 몰아내기 위해 추는 춤으로 발생 시기는 대략 주대周代 전후로 알려져 있다. 조선시대에도 동짓달 그믐에 궁중에서 나례儺禮 의식을 벌였다는 기록이 있다. 나례의 중심에 방상씨와 열두 동물이 있는데 열두 동물은 1년 열두 달에 조응한다. _____

_ 밀양 표충사 명부전 십
이지신상 중 축표상(왼쪽)
과 자子상(오른쪽).

이때 12방위에 걸어 놓는 십이생초는 각 방향에서 침입하는 흉한 것을 길吉한 것으로 바꾸는 기능을 한다. 통도사 십이지 번화가 가진 의미도 이와 같은 맥락에서 이해될 수 있을 것이다.

한편 십이지신은 불교의 약사십이신장과 결합하여 불법과 도량道場의 방위 수호신 역할을 하는데, 십이지 동물과 십이신장의 결합 관계는 〈표4〉의 내용과 같다.

밀양 표충사 십이지 벽화

밀양 표충사 명부전 외부 공포벽에 벽화로 그려진 십이지신상이 있다. 좁고 긴 벽을 3등분하여 장식 그림을 그렸는데, 가운데 부분에는 꽃을 담은 화만華鬘이, 그 양쪽에 십이지신상이 그려져 있다. 그림의 십이지 순서는 오른쪽에서 왼쪽 방향으로 진행되고 있다. 이 십이지신상이 보여주는 가장 큰 특징은 동물이 사람 옷을 입고 있다는 점이다. 이것은 수수인신형 십이지신상이 흔한 상황에서 매우 이례적인 것이 아닐 수 없다. 표충사 십이지

상은 지물을 든 경우와 그렇지 않은 경우가 있고 용처럼 여의주를 희롱하는 장면도 있다. 자세는 도무跳舞 자세, 경보競步 자세, 서성이는 자세, 겨루는 자세 등 그 종류가 다양하고 표정이 밝은 것이 특징이다.

IV

중국과 일본의
십이지 미술

1 | 중국의 십이지 미술

중국의 십이지 미술은 당초에 묘지석墓誌石이나 십이지용十二支俑 등 부장품과 동경銅鏡 등 영구靈具를 중심으로 전개되었다. 초기에는 주로 동물 형상이었으나 시간이 흐르면서 수수인신형과 수관인신형 등으로 변모했다.

초기 십이지 관련 유적은 주로 묘지석에서 발견된다. 묘지석은 죽은 사람의 이름, 태어나고 죽은 일시, 행적, 무덤의 위치 등을 적어 놓은 석판이나 도판陶板을 말하는 것으로, 나중에 무덤 형태가 바뀌어도 누구의 묘인지 알 수 있는 증거가 된다.

십이지가 장식된 묘지석 중 가장 오래된 것은 산시성陝西省 함양에서 출토된, 수나라 개황開皇 15년(595)에 제작한 단위묘지段威墓誌로 알려져 있다. 신격화하지 않은 십이지 동물이 지석 표면에 선각되어 있다. 이보다 5년 뒤에 제작된 마치부처묘지馬穉夫妻墓誌에는 팔괘와 오행, 십간, 천지산풍天地山風 등 우주 삼라만상의 운행 원리를 나타내는 글자와 함께 동물 형태의 십이지상이 선각되

_ 위지공묘지 십이지신
상 중 신申·유酉·술戌상
(위), 인寅·묘卯·진辰상
(아래). 당, 659년.

어 있다.

당대唐代 유물로 가장 오래된 것은 1972년 예천體泉 연하煙霞
에서 출토된 위지공묘지尉遲恭墓誌(659)와 그의 처의 것인 소무묘지
蘇嫵墓誌이다.

묘지석의 사방 측면을 돌아가며 한 면에 3종류씩 모두 12종
류의 동물이 묘사되어 있다. 당초唐草가 에워싼 안상眼象 속에 십
이지 동물상이 박지剝地 기법으로 표현되어 있는데, 쥐나 토끼처
럼 작은 동물은 작게, 소나 말처럼 큰 동물은 크게 묘사되어 있다.
신화神化하지 않은 동물 모습을 묘사한 점, 모두 일정한 방향의

_ 빙군형묘지 십이지신
상─자子상. 당, 730년.

측면관으로 묘사한 점으로 봐서 이
묘지의 십이지상은 시진時辰을 표시
하기 위한 것으로 보인다. 이와 유사
한 형태의 십이지상이 표현되어 있는
유물로 정인태묘지鄭仁泰墓誌(669), 빙
군형묘지憑君衡墓誌(730), 장거사묘지張

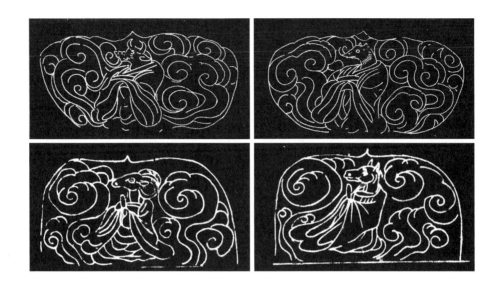

_ 장거일묘지, 축표상(왼
쪽 위)과 자구상(오른쪽
위). 당, 천보天寶 7년
(748).
_ 의도공주묘지, 홀을 집
고 있는 양수인신상羊首
人身像(왼쪽 아래)과 오수
인신상午首人身像(오른
쪽 아래). 당, 정원貞元 19
년(804).

去奢墓誌(747) 등이 있다.

한편, 수수인신 형태로 신화한 십이지신상이 장식된 예도 있다. 장거일묘지張去逸墓誌(748)가 그것인데, 상서로운 구름으로 가득 찬 안상 속에, 동물 머리에 사람 몸을 한 십이지신이 소매가 넓은 도포를 입고 공수 자세를 취하고 앉아 있다. 이와 비슷한 모습의 십이지신상이 의도공주묘지宜都公主墓誌(804), 진조검묘지秦朝儉墓誌(817), 단문현묘지段文絢墓誌(849), 유사준묘지劉士準墓誌(850), 백민묘지白敏墓誌(861) 등에서도 보인다.

인면인신의 십이지신상도 출토되었다. 이 십이지신상은 소매가 넓은 도포를 입고 관을 쓴 입상立像이다. 양손에 십이지 동물을 안고 있는 것, 홀을 들고 있는 것, 동물 장식 관을 쓰고 홀을 든 것 등이 있다.

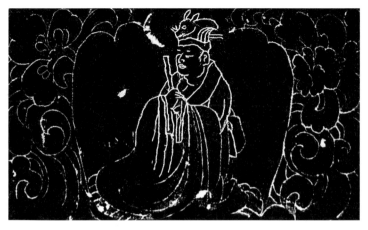

_ 석언사묘지石彥辭墓誌
의 수관인신 십이지신
상—자子상. 오대, 910년.

양손에 십이지 동물을 안고 있는 형식은 당나라 말까지 묘지의 개석蓋石(묘지를 넣어 두는 상자의 뚜껑)에서 주로 발견된다. 가장 이른 예는 북경에서 출토된 주씨묘지周氏墓誌이다. 그리고 홀을 들고 관 위에 동물을 얹은 형식의 십이지신상은 후량後梁의 묘지와 요遼 시대 무덤의 묘지 개석에서 나타나고 있다.

한편, 오대五代시대 석언사묘지石彥辭墓誌(910)의 십이지상은 인면인신의 몸에, 십이지 동물을 관 위에 올려놓고 양손으로 홀을 들고 있다. 이와 같은 형식의 십이지신상이 장식된 유물로 후량 개평開平 4년(910)의 목홍묘지穆弘墓誌, 북송 함평咸平 3년(1000)의 안수충묘지安守忠墓誌, 1074년 요遼의 장문조묘지張文藻墓誌, 1090년 초포노묘지肖袍魯墓誌 등이 있다.

간쑤성甘肅省 투르판의 아스타나 고분 중 위진魏晉시대(3~4세기) 묘에서 수수인신 형태의 문양이 최근 확인되었다. 무덤을 구축하는 벽돌에 박지剝地 기법으로 닭 모양을 새긴 것인데, 무덤 내

_ 아스타나 고분의 계수
인신상鷄首人身像. 위진,
3~4세기.

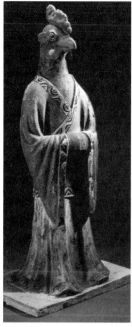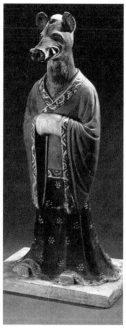

_ 십이지신용. 유酉상(왼쪽), 해亥상(오른쪽). 7~9세기, 높이 75cm, 투르판 아스타나 고분 출토, 신강 박물관 소장.

에 닭 외에 다른 십이지 동물상이 보이지 않아 이것이 십이지 동물 중 하나인지는 단정하기 어렵다. 그러나 닭 머리에 인간의 복장을 한 도상적 특징을 보면 십이지 동물이 아니라고 부정할 수도 없다. 이것이 만약 계수인신鷄首人身형 십이지신상이라고 한다면, 수수인신 십이지상의 발생 연대를 훨씬 올려 잡아야 할 것 같다.

한편, 무덤에 넣어 둘 목적으로 흙이나 나무 등의 여러 가지 재료로 그릇, 사람, 동물 등을 모방하여 만든 물건을 명기明器라고 하는데, 특별히 인간 형상으로 만든 것을 용俑이라 한다. 십이지용의 유형은 크게 수수인신, 수관인신으로 대별되는데, 자세는 입상과 좌상, 공수拱手와 집홀執笏 자세가 있다. 수나라 때 이미 신화된 형태로 나타났는데, 후난성 상음湘陰의 수나라 묘(610)에서 인면인신의 좌상과 수수인신의 십이지용 좌상이 출토된 예가 있다.

십이지용 제작이 크게 성행한 시기는 당나라 때이다. 문·무관, 신장, 천인, 주악가무의 여성, 호인胡人과 함께 십이지용이 부장품으로 대거 만들어졌다. 대표적 유물로 산시성山西省 서안 근

교 곽가탄郭家灘의 사사례묘史思禮墓 출토 수수인신 십이지용(744), 허베이성 북경시 요가정의 설씨묘薛氏墓의 십이지용, 허베이성 무창시 주가대만 제241호묘의 십이지용, 같은 성 장사시 황토령 출토 십이지용, 장쑤성 고우라의 당나라 묘 출토 십이지용, 신장성 투르판 아스타나 고분 중 당나라 묘 출토 수수인신 십이지용 등이 있는데, 대부분 광수포의 문관 복식을 하고, 홀을 들거나 두 손을 소매 속에 넣은 자세를 취한 좌상 또는 입상으로 만들어졌다.

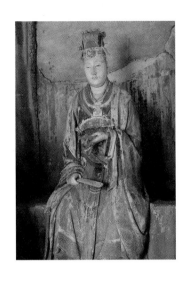

_ 중국 옥황묘 십이지신 소상. 송, 『산서고건축통감』(산서인민출판사) 사진.

이들 중 간쑤성 투르판 아스타나 고분 중 당나라 묘에서 출토된 수수인신 십이지용은 화려하게 채색된 십이지용으로 유명하다. 유酉상은 녹색 상의에 백색 치마를 입고 두 손을 배 부근에서 맞잡은 모습이고, 해亥상은 녹색 상의에 흑색 치마를 입고 두 손을 가슴 높이에서 맞잡은 모습이다. 신상의 색은 각 동물에 배당된 방위와 관련된 오방색을 적용한 것으로 보인다.

십이지신상은 동경銅鏡에도 나타난다. 대표적인 유물로 북조시대에 제작된 십이지생초사신경十二支生肖四神鏡이 있다. 둥근 유좌鈕座를 중심으로 2개의 동심원으로 된 띠를 만들고, 이를 12등분하여 각 공간마다 십이지 동물을 하나씩 배치했고, 그 안쪽에 청룡·백호·주작·현무 등의 사신四神을 조각하였다.

송대宋代에 들어오면 문관 모습을 한 십이지신상 소상塑像이 나타난다. 산시성 진성시 부성촌 소재 옥황묘玉皇廟에 소장된 소

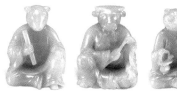

_ 청백옥조십이지신용.
중국, 청대 중기, 개인 소
장.

조 십이지신상이 그 대표적 사례이다. 송 희령熙寧 9년(1076)에 창
건된 옥황묘에는 지금도 송대와 원, 명 시대에 제작된 도교 신상
神像 300여 구가 보관되어 있는데, 그 가운데 십이지신상도 포함
되어 있다. 십이지신상은 긴 소매의 문관 복장을 한 중년 혹은 노
인이 양관梁冠을 쓰고 허벅지 높이의 대臺 위에 걸터앉아 있다.
홀을 두 손으로 잡고 있는 것도 있고 한 손으로 잡고 있는 것도
있으며 홀 없이 두 손을 소매 속에 감추고 있는 것도 있다.

이러한 십이지신상 제작의 전통은 명대明代와 청대淸代를 거
치면서 다양한 유물을 남겼는데, 청나라 중기의 청백옥조십이지
신용도 그중 하나이다. 청나라 말기에는 병풍 그림의 소재로 활
용되는 등의 변화가 나타났다.

2 | 일본의 십이지 미술

　　동아시아 최고最古의 십이지신상 벽화가 될 것이 분명한 유적이 1983년 11월 나라현 아스카무라明日香村의 키토라 고분(7세기 말~8세기 초 추정)에서 발견되었다. 최초의 내부 확인 작업에서 현무가 확인되었으나 그 이후 별다른 성과가 없다가 1998년 이래로 별자리 그림, 백호, 청룡, 주작, 삼족오 등이 차례로 조사되었다. 특히 2001년 12월 조사에서 자子상, 인寅상 등이 밝혀진 것은 일본 고고미술사학계를 흥분시킨 커다란 문화적 사건으로 꼽는다.

　　무덤 동쪽 벽 북단에 그려진 인寅상은 헐렁한 장포를 입고 소매를 나팔 모양으로 걷어 올렸으며, 오른손으로 장식이 달린 창종류의 무기를 들고 있다. 자子상이 그려진 위치가 북쪽 벽 중앙이고 인寅상의 위치가 동쪽 벽 북단인 것으로 미루어볼 때 원래는 네 벽을 돌아가며 한 벽면에 3구씩 십이지신상을 그려 놓았을 것으로 추정되고 있다.

　　별자리 그림은 북위 38~39도에서 관측된 별자리를 그린

_ 키토라 고분의 십이지
신상－인寅상. 7세기 말
~8세기 초 추정.

것으로 조사되어 관측 지점이 현재의 평양 주변일 가능성이 큰 것으로 알려졌다. 네 벽에 사신도를 그려 놓은 것 또한 고구려 후기 벽화의 영향을 받은 것이 아닌가 하는 주장도 나오고 있다.

동쪽 벽의 청룡도는 키토라 고분에서 북쪽으로 1km 떨어진 곳에 있는 다카마쓰즈카高松塚 고분의 청룡도 모습과 매우 유사하여 두 고분 벽화에 같은 밑그림이 사용됐을 가능성이 있다. 별자리 그림은 물론 사신도와 십이지신상의 표현 기법이 세련되어 당시 한반도의 수준 높은 화가 집단이 참가했을 것으로 추정된다.

일본의 십이지 미술에서 또 하나 빼놓을 수 없는 것은 나라현 나호야마那富山에 있는 쇼무텐노우聖武天皇(724~749) 제1황태자묘의 십이지신상 돌이다. 십이지신상 돌은 무덤 주변에 일정한 간격으로 배치되어 있는데, 각 돌마다 쥐, 소, 개, 토끼 등 십이지 동물이 수수인신 형태로 선각되어 있다. 쥐가 새겨진 바위에 '北'(북) 자가, 토끼가 새겨진 바위에 '東'(동) 자가 새겨져 있는 것으로 봐서 이들 십이지상이 방위 개념을 가지고 있는 것으로 생각된다. 그러나 이것이 수호신이라는 주장이 1909년 시바타 죠우에柴田常惠(1877~1954)에 의해 제기되었다. 즉 묘에 십이지신상 돌을 배치한 것은 일본이 통일신라시대 능묘 제도를 모방한 결과라는 것인데, 이 주장은 지금도 정설로 받아들여지고 있다.

그런데 이와 유사한 십이지상 돌이 신사와 사찰에서도 발견된다. 이것을 일본인들은 '하야토 돌'(隼人石)이라 부르는데, 오사카 모리모토진자杜本神社, 아스카베진자飛鳥戸神社 등 신사에서 그 예를 찾아볼 수 있다. 단독 혹은 쌍으로 배치된 이 석상은 신사나 사찰 수호신의 성격을 가지고 있다.

쇼무텐노우 황태자묘의 십이지신상 돌ㅡ자구상. 나라 시대.

　12세기 후반에 들어서부터 불교 도상의 정리와 연구가 활발하게 진행되면서, 특히 진언종의 밀교 도상집 편집이 성행했다. 이중 유명한 것으로는 『카쿠젠쇼』覺禪鈔, 『쥬우조우쇼』図像鈔, 『벳송잣키』別尊雜記 등이 있다. 또, 천태종이 전하는 밀교에서는 가마쿠라鎌倉 시대에 『아사바쇼』阿娑縛抄를 편찬했는데, 이들 도상집은 실제 불상이나 불화 제작과 밀접한 관계를 가지며 서로 영향을 주고받았다.

　승려 카쿠젠覺禪(1143~?)이 편찬한 『카쿠젠쇼』를 인용해서 그린 십이신장 도상이 교토 다이고지醍醐寺와 닌나지仁和寺 등 몇몇 절에 전해지고 있다. 다이고지 십이신장 도상집에는 십이지 동물을 밟고 선 십이신장상, 수관인신형의 십이신장상, 수수인신의 십이신장, 그리고 십이지 동물을 탄 신상이 그려져 있다. 닌나지 도상집에는 다이고지의 도상과 비슷한 것, 산신기호도山神騎虎圖를 연상케 하는 것, 십이지 동물을 탄 신상 등 다양한 신상들이 그려져 있다. 그리고 교토 곤슈지勤修寺 도상집에는 장포를 입은 수수

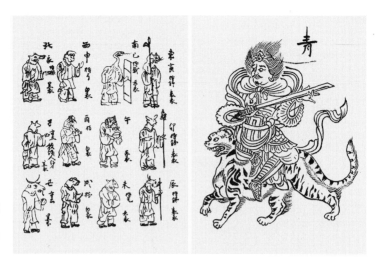

_ 『카쿠젠쇼』에 수록된 십이신장도(왼쪽).
_ 다이고지 소장 십이지 신상(오른쪽).

인신 형태의 십이지신상과 머리에 십이지 동물을 인 신장 모습이 묘사되어 있다.

한편 헤이안平安 시대 후기에는 십이지상과 약사십이신장상이 결합된 형태의 신장상이 많이 조성되었는데, 관련 유물 가운데서 유명한 것이 나라 도다이지東大寺 천황전의 약사십이신장상이다. 현재 나라국립박물관에 소장된 이 신장상은 11세기 말~12세기 초에 제작된 작품으로, 머리 위에 환조丸彫로 된 십이지 동물상이 앉아 있고 배에 동물 얼굴상이 높게 부조되어 있는 것이 특징이다. 이것은 별도로 존재했던 십이지 신앙이 약사 신앙과 결합된 모습을 여실히 보여주는 것이다. 그러나 이 신장상은 신라 왕릉의 갑주무장 십이지신상이 십이지 동물·약사신장과 융합되어 제2의 신장상으로 탄생한 것과 달리 약사신장에 십이지 동물이 부가된 수준에 머물고 있다는 점에 차이가 있다.

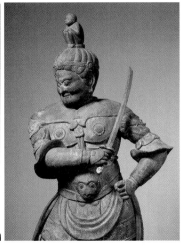

_ 십이신장상－사巳상
(왼쪽). 일본, 가마쿠라 시
대, 도쿄국립박물관 소장.
_ 도다이지東大寺 십이
신장상－신申상(오른쪽).
일본, 11세기 말~12세기
초.

이와 유사한 모습의 십이신장상을 나라현 하이바라榛原에 있
는 카이쵸우지戒長寺 동종에서도 찾아 볼 수 있다. 1291년에 제작
된 것으로 알려진 이 동종에는 4면으로 구획된 공간에 십이지상
이 부조되어 있다.

한편 가마쿠라 시대 말기에 제작된 것으로 추정되는 소우겐
지曹源寺 십이신장상은 현재 12구 전부가 남아 있다. 투구와 갑옷
을 입고 무기를 든 분노 형상을 하고 있는데, 머리 위에 십이지 동
물상을 이고 있어 각각 어떤 십이지상인지 구별이 용이하다. 같
은 시대 작품으로 알려져 있는 교토의 죠루리지淨瑠璃寺 십이신장
상도 유명하다. 또한 현재 국립도쿄박물관에 소장되어 있는 십이
신장상은 경쾌한 운동감이 가마쿠라 시대 조각의 특색을 잘 보여
준다.

나가는 말

고대 동양인들의 천문天文과 지리地理 연구의 소산인 십이지에는 그 속에 우주 자연의 운행 원리가 담겨 있다. 우주 자연의 원리를 인간 생활에 적용하여 더 행복한 삶을 영위하려는 천인합일 사상天人合一思想에 바탕을 둔 십이지 사상은 일찍이 중국으로부터 한반도에 전해져 우리 민족의 생활 문화에 큰 영향을 끼쳤고, 그와 병행하여 들어온 중국식 십이지 미술은 한국 십이지 미술 발전의 자양분이 되었다.

당초 중국에서 전래된 십이지 미술은 장례 문화와 관련된 것이었지만 그것이 한반도에 뿌리 내리는 과정 속에서 새롭고 다양한 전개를 보였다. 십이지 미술의 전성기인 통일신라시대의 십이지신상은 왕릉 주위에 도열하여 죽은 왕을 외호함과 동시에 그를 전륜성왕의 지위에 올려놓는 역할을 수행했고, 불탑에서는 팔부신중, 사천왕과 더불어 불교 신장의 상하 질서 체계를 이루는 한 요소로 참여하였다. 그런가 하면 토착의 축귀逐鬼 신앙과 축귀무

逐鬼舞의 형식을 흡수하여 벽사초복의 주재자로 군림하기도 했다. 이와 같은 일련의 양상들은 한국의 십이지 미술이 중국의 그늘에서 벗어나 독자적 영역을 개척했음을 잘 보여 주는 것이다.

통일신라시대에 확립된 한국 십이지 미술의 전통은 고려시대에 들어와서 풍수지리와 도교 사상의 영향을 받으면서 무덤 내외에서 방위신과 명계冥界 주인의 수호자 역할을 담당했다. 이 시대 십이지 미술의 전통은 조선시대로 계승되어 능원陵園 장식 제도에 반영되었다. 조선 말기에 이르러서는 신화神化하지 않은 동물 형상으로 궁궐에 나타나 사신四神과 함께 정전正殿 주변을 소우주小宇宙로 상징화하는 역할을 수행하기도 했다.

이처럼 한국의 십이지 미술은 지하의 명계로부터 지상의 능묘 호석護石, 불탑, 부도, 탑비, 번幡, 공예품, 생활 용품 등에 이르기까지 다방면에 응용되었다. 형태 또한 평복 또는 문관 복장의 수수인신입상獸首人身立像, 수수인신좌상獸首人身坐像, 수관인신입상獸冠人身立像, 수관인신좌상獸冠人身坐像, 갑주무장甲冑武裝 차림의 수수인신입상·수수인신좌상·도무상跳舞像, 동물이 사람의 옷을 걸친 인의수신상人衣獸身像, 신화하지 않은 동물상 등 실로 다채로운 변화의 모습을 보였다. 이 같은 한국 십이지 미술의 다양성은 동북아시아 십이지 미술의 새로운 지평을 여는 데 크게 공헌했다.

한국의 십이지 미술은 한마디로 불교, 도교, 유교 등 당대에 풍미한 종교 이념이 지향하는 바에 따라, 또는 수요 계층의 요구와 용처用處에 따라 그 기능을 달리하고 형태를 변화시켜 왔다고 볼 수 있다. 이것은 결국 십이지 미술이 한국인의 우주관과 사생

관, 종교관과 현세적 욕망을 내면화하는 수단으로 활용되어 왔음을 보여주는 것이다.

십이지 미술은 유형물로서 현실에 존재한다. 그러나 그것은 어디까지나 무형의 십이지 사상과 정신 문화의 소산이다. 따라서 앞으로의 한국 십이지 미술에 관한 연구는 도상적인 측면과 함께 이 방면에 대해서도 깊은 연구가 이루어져야 할 것이다.

참고문헌

사료

『淮南子』

『漢書』

『史記』

『釋名』

『白虎通』

『說文解子』

단행본

고유섭, 「약사신앙과 신라미술」, 『한국미술사급미학논고』, 고유섭전집 3, 통
　　문관, 1963.

김부식, 이병도 역, 『삼국사기』 상·하, 을유문화사, 1996.

김선풍 외, 『열두 띠 이야기』, 한국민속문화연구총서 1, 집문당, 1995.

김용운·김용국, 『한국수학사─전통수학과 그 사상』, 과학과 인문사, 1977.

김원룡, 『한국미술사』, 서울대학교출판부, 1993.

문명대, 『한국조각사』, 열화당, 1992.

박경식, 『통일신라 석조미술 연구』, 학연문화사, 1994.

박용숙, 『한국미술의 기원』, 예경산업사, 1991.

원주호, 『한국의 별전』, 고려원, 1986.

이능화, 『朝鮮女俗史』, 동양서원, 1927.

이은성, 『한국의 책력』(하), 전파과학사, 1978.

이은창·강유신, 『경주 용강동 고분의 연구─용강동 고분의 발굴조사를 중심

으로』, 한국대학박물관협회, 1992.

이종환 편, 『누구나 주어진 띠 열두 동물 이야기』, 신양사, 1997.

─────, 『띠』, 신양사, 1997.

일연, 김원중 역, 『삼국유사』, 을유문화사, 2002.

허균, 『사료와 함께 새로 보는 경복궁』, 한림미디어, 2005.

『2000청주인쇄출판박람회 기념특별전─한국 고대의 문자와 기호』, 국립청
　　주박물관·청주인쇄출판박람회조직위원회, 통천문화사, 2000.

『남북공동 고구려벽화고분 보존실태 조사보고서』, 국립문화재연구소, 2006.

『통도사의 불화』, 통도사 성보박물관, 1988.

『파주 서곡리 고려벽화묘 발굴조사보고서』, 문화재연구소, 1992.

해외 문헌 / 외서

南方熊楠, 『十二支考』, 岩波書店, 1994.

靳之林, 『中國民間美術』, 五洲傳播出版社, 2004.

張鴻修 編, 『唐代墓誌紋飾選編』, 陝西歷史博物館, 1992.

進藤多紀 著, 『十二支繪圖』, 東京 造形社, 1981.

『山西古建築通覽』, 山西省地名委員會·山西省古建築保護研究所, 山西人民出
　　版社, 1986.

『世界考古學大系』東亞世亞 Ⅰ·Ⅱ·Ⅲ, 平凡社, 1966.

『朝鮮古蹟圖譜』7, 朝鮮總督府, 1916.

논문

강우방, 「신라 십이지상의 분석과 해석─신라 십이지상의 META-
　　MOPHOSE」, 『불교미술』1, 1973.

─────, 「통일신라 십이지신상의 양식적 고찰」, 『고고미술』 154·155 합집,
　　1982.

강인구, 「신라왕릉의 재검토(3)─삼국유사의 기사 중심으로」, 『삼국유사의
　　종합적 검토』 제4회 국제학술회의 논문집, 한국정신문화연구원, 1987.

권용호, 「통일신라 십이지신상의 조형성연구」, 동아대학교 교육대학원 석사

논문, 1988.

김동욱, 「경주 용강동 고분출토 도용의 복식사적 의미」, 『신라문화제학술발표회논문집』 8, 신라문화선양회, 1987.

김상기, 「김유신묘의 이설에 대하여」, 『고고미술』 101, 1969.

문재곤, 「한대역학연구—괘기역학의 전개를 중심으로」, 고려대학교 대학원 철학과 박사논문, 1990.

박경원, 「통일신라시대의 묘의(墓儀)·석물·석인·석수 연구」, 『고고미술』 154·155, 1982.

박방룡, 「신라 십이지명골호에 대한 소고」, 『신라문화』 7, 동국대학교신라문화연구소, 1990.

손경수, 「한국십이생초의 연구」, 『이대사화』 4, 1962.

윤창열, 「천간과 십이지에 관한 고찰」, 『대전대학교논문집』 4, 1985.

이두현, 「산대도감극 성립과정에 대하여」, 『국어국문학』 18, 국어국문학회, 1957.

이혜진, 「고려 고분 벽화의 십이지상 복식 고찰」, 서울대학교 대학원 의류학과 석사논문, 2004.

장남식, 「납석제 십이지상의 신례」, 『고고미술』 5-5, 1964. 5.

장현희, 「통일신라 능묘 십이지상의 연구」, 동국대학교 대학원 미술사학과 석사논문, 1997.

전경욱, 「탈놀이의 형성에 끼친 나례의 영향」, 『민족문화연구』 제28호, 고려대학교 민족문화연구소, 1995.

정병모, 「공민왕릉의 벽화에 대한 소고」, 『강좌미술사』 17, 한국불교미술사학회, 2001.

천진기, 「한국 띠동물의 상징체계 연구」, 중앙대학교 대학원 박사논문, 2002.

「경주 황복사지 십이지신상 기단 건물지 현장조사」, 『연보』 제13호, 국립경주문화재연구소, 2003.

찾아보기